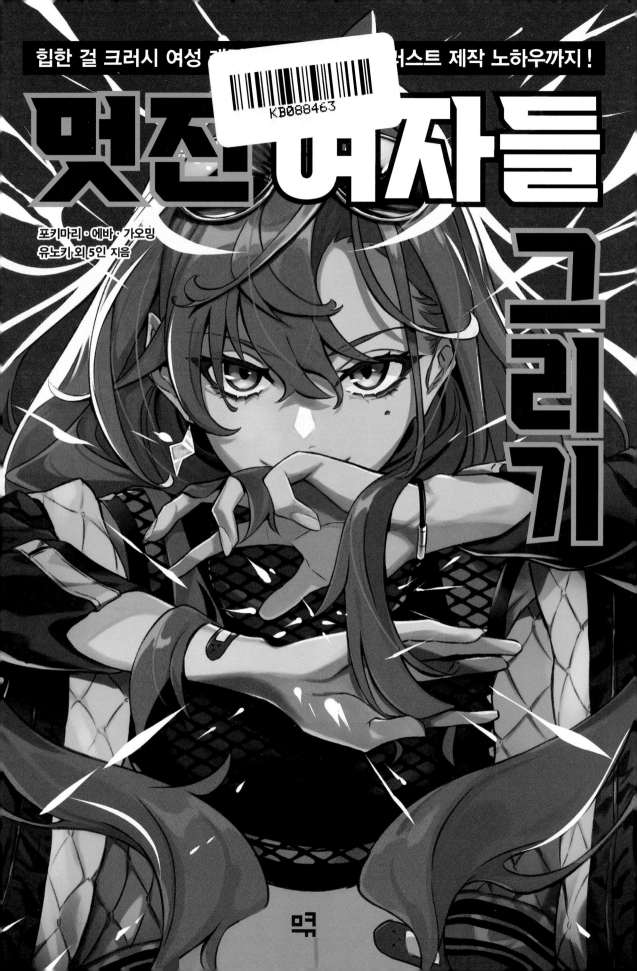

힙한 걸 크러시 여성 캐━━━━━━━러스트 제작 노하우까지!

# 멋진 여자들 그리기

포키마리 · 에바 · 가오밍
유노키 외 5인 지음

먹

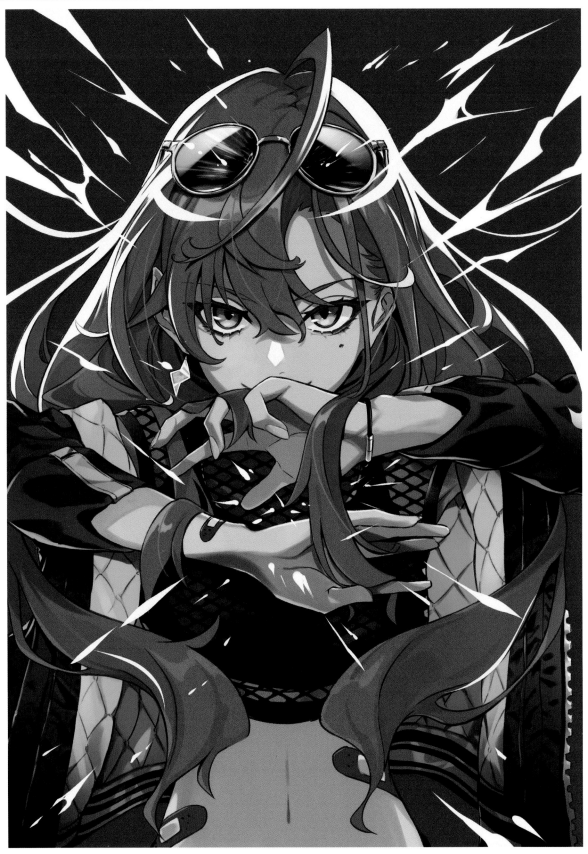

Illustration by 포키마리(Pokimari)

Illustration by 에바(Eba)

Illustration by 가오밍

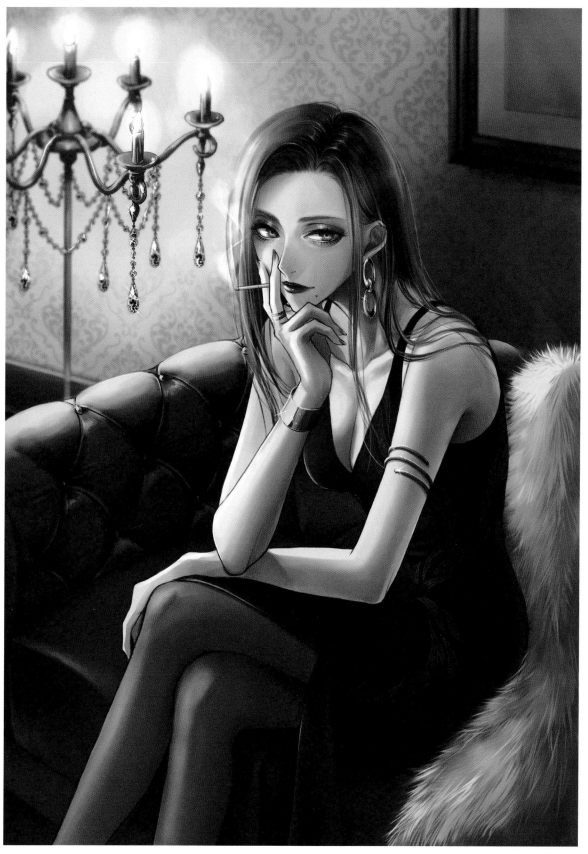

Illustration by 유노키(Yunoki)

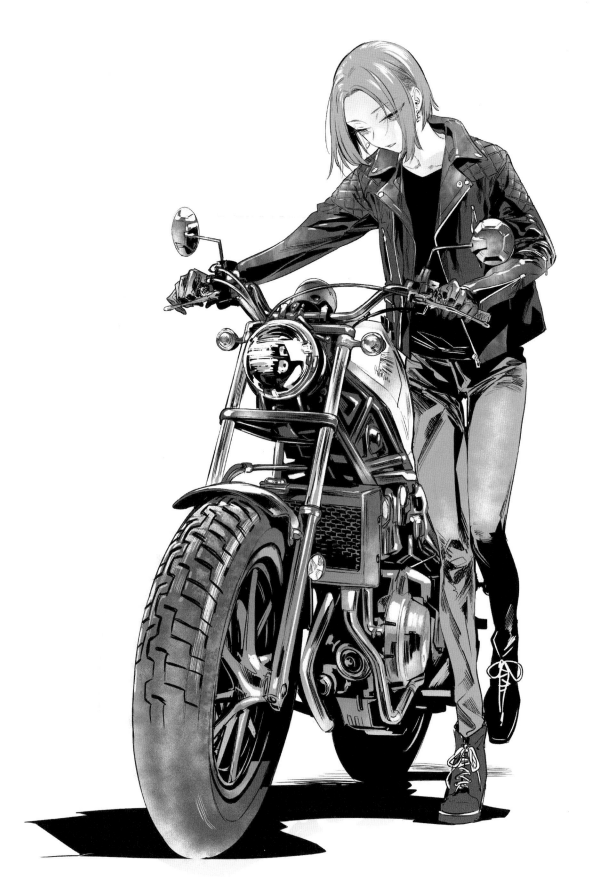

Illustration by 이쿠하나 니이로(幾花にいろ)

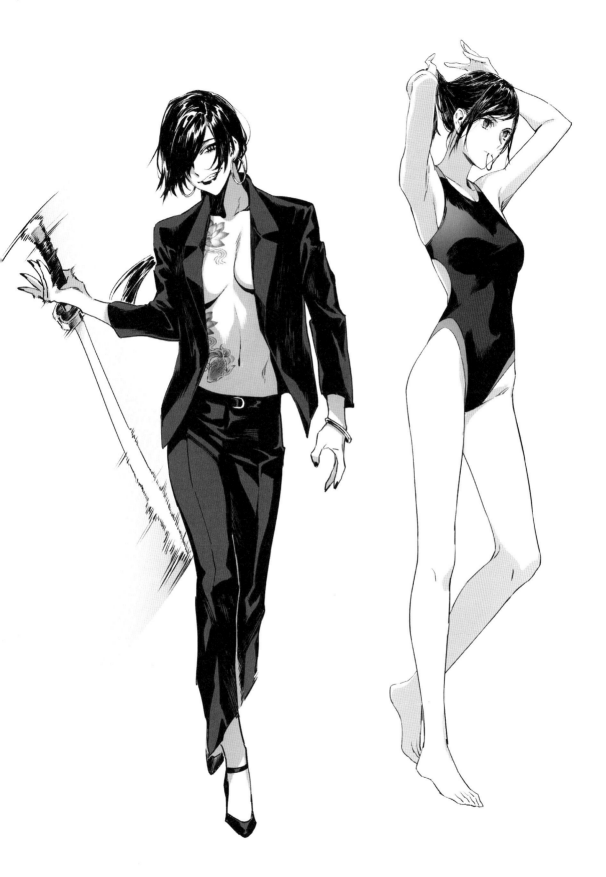

Illustration by n아쿠타

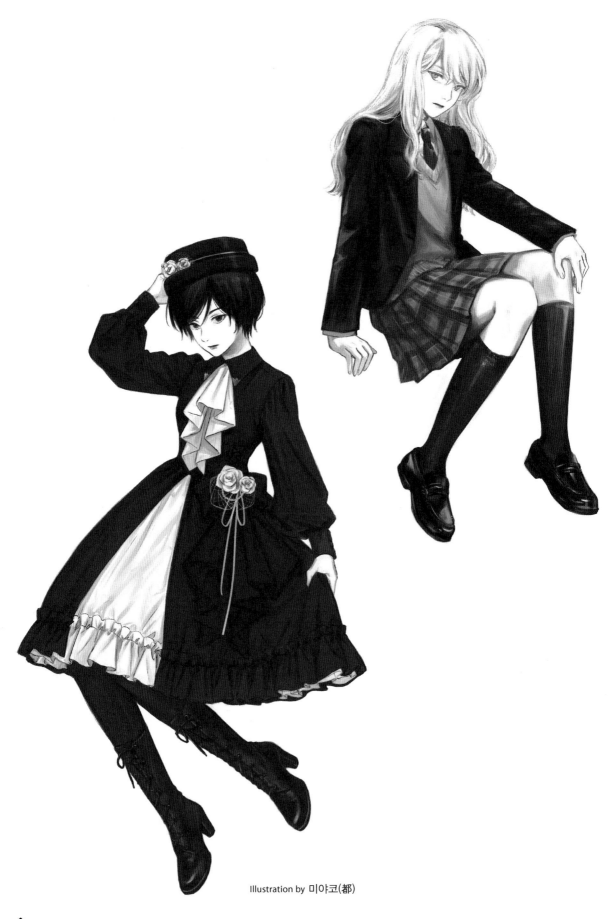

Illustration by 미야코(都)

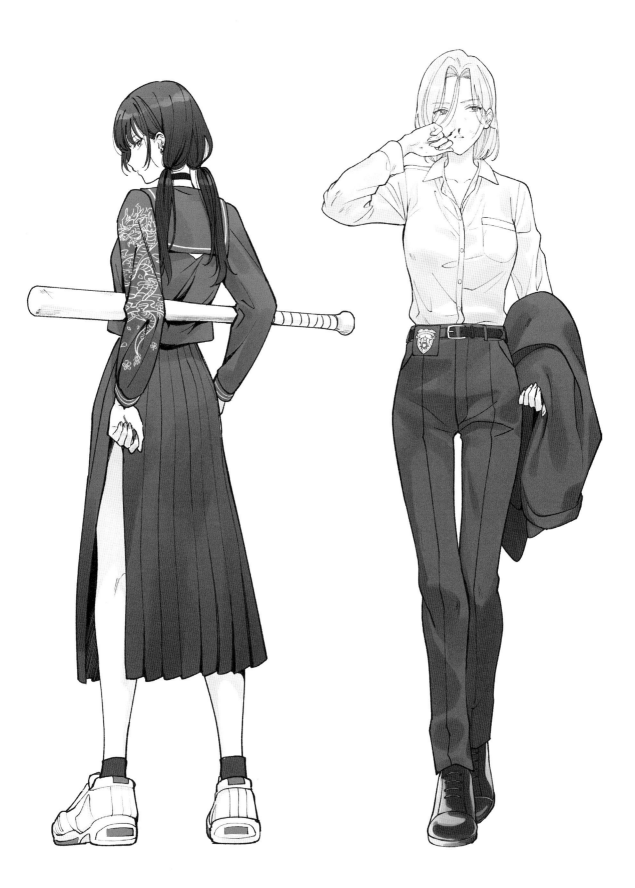

Illustration by 아사와

# CONTENTS

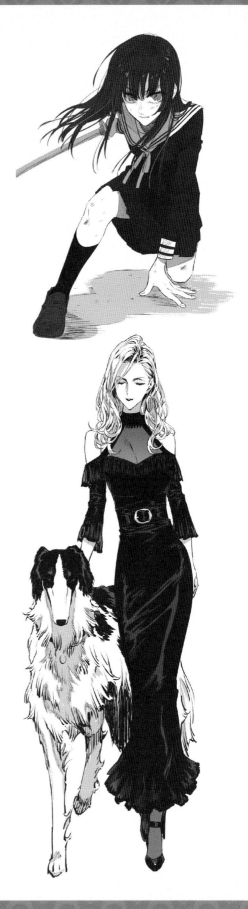

# 이 책을 활용하는 방법

이 책은 디자인 포인트와 테크닉을 설명하는 〈그림 해설〉과 일러스트 진행 과정을 상세히 설명해주는 〈컬러 일러스트 제작 과정〉이렇게 두 개의 챕터로 구성된다. '멋진 여자'는 상황에 따라 총 4장으로 나뉘고, 각 장마다 〈그림 해설〉과 〈제작 과정〉이 수록되어 있다.

## 그림 해설 페이지 활용하는 방법

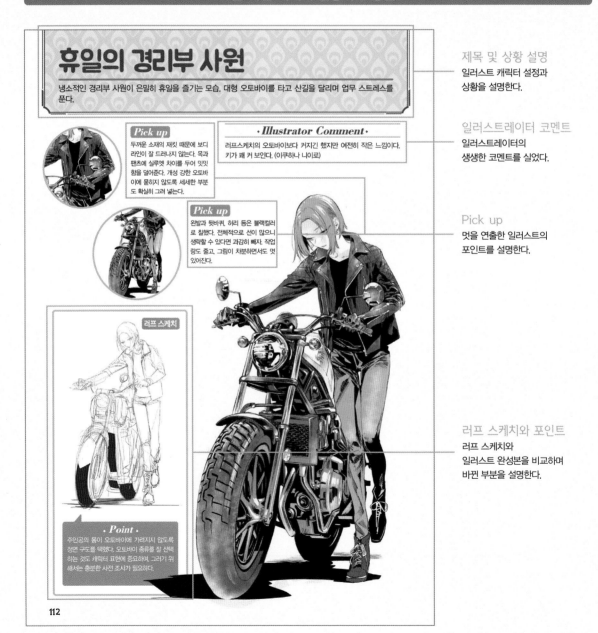

### 휴일의 경리부 사원

냉소적인 경리부 사원이 은밀히 휴일을 즐기는 모습. 대형 오토바이를 타고 산길을 달리며 업무 스트레스를 푼다.

**Pick up**
두꺼운 소재의 재킷 때문에 보디 라인이 잘 드러나지 않는다. 목과 팬츠에 실루엣 차이를 두어 밋밋함을 덜어준다. 개성 강한 오토바이에 묻히지 않도록 세세한 부분도 확실히 그려 넣는다.

**Pick up**
왼발과 뒷바퀴, 허리 등은 블랙컬러로 칠했다. 전체적으로 선이 많으니 생략할 수 있다면 과감히 빼자. 작업량도 줄고, 그림이 차분하면서도 멋있어진다.

· **Illustrator Comment** ·
러프스케치의 오토바이보다 커지긴 했지만 여전히 작은 느낌이다. 키가 꽤 커 보인다. (이쿠하나 니이로)

러프 스케치

· **Point** ·
주인공의 몸이 오토바이에 가려지지 않도록 정면 구도를 택했다. 오토바이 종류를 잘 선택하는 것도 캐릭터 표현에 중요하며, 그러기 위해서는 충분한 사전 조사가 필요하다.

112

**제목 및 상황 설명**
일러스트 캐릭터 설정과 상황을 설명한다.

**일러스트레이터 코멘트**
일러스트레이터의 생생한 코멘트를 실었다.

**Pick up**
멋을 연출한 일러스트의 포인트를 설명한다.

**러프 스케치와 포인트**
러프 스케치와 일러스트 완성본을 비교하며 바뀐 부분을 설명한다.

# 기초 편

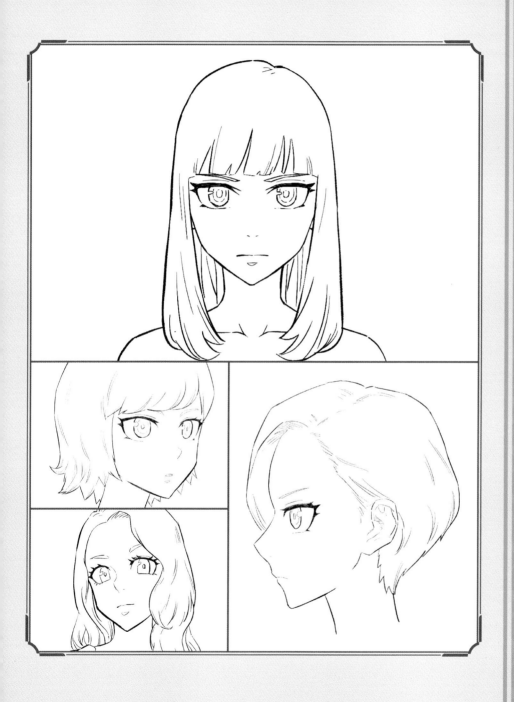

# 멋진 여자 얼굴 그리기

## 얼굴 그리는 과정

러프 스케치를 그릴 땐 왼쪽 그림과 같이 대략적인 윤곽을 잡은 후 작업을 2단계로 나누어 진행하는 것이 효과적이다. 정면을 보는 일러스트는 전문가들도 종종 사용하는 클립 스튜디오 페인트의 [대칭자] 기능을 이용하면 편리하다. 실제 사람 얼굴에서는 눈밑 애굣살 주변이 중앙이 되며 눈 크기에 얼굴 윤곽을 맞춰 애굣살에서 턱까지의 거리를 짧게 둔다.

▼러프 스케치          ▼일러스트 완성본

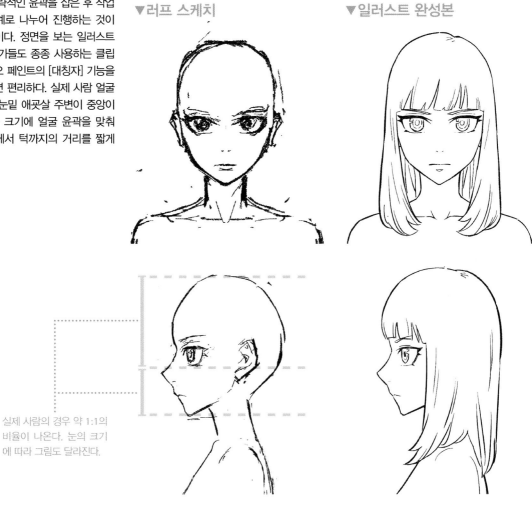

실제 사람의 경우 약 1:1의 비율이 나온다. 눈의 크기에 따라 그림도 달라진다.

---

### Point 십자선

얼굴을 그릴 때 자주 사용한다. **머리 구조와 입체감을 고려해 그리면 활용도 높은 보조선**이 된다. 특히 대각선이나 각도 등 원근법을 사용하는 구도에서 활용도가 높다.

## 다양한 얼굴형

사람의 얼굴은 크게 달걀형, 역삼각형, 둥근형, 긴 얼굴형, 이렇게 4가지로 분류된다. 달걀형은 예쁜 얼굴로 여겨지며, 미남 미녀들이 보통 달걀형이다. 역삼각형은 명랑함과 활발함을, 둥근형은 젊음과 귀여움을, 긴 얼굴형은 위엄과 예리함을 강조한다. **달걀형이나 긴 얼굴형이 멋진 얼굴을 그리기에 적당**하지만, 역삼각형 이나 둥근형의 얼굴도 머리 모양과 눈빛, 표정에 따라 다른 멋을 연출할 수 있다.

▲달걀형(→120쪽)

▲역삼각형(→56쪽)

▲둥근형(→91쪽)

▲긴 얼굴형(→139쪽)

## 헤어스타일에 따른 얼굴 윤곽의 변화

### ▼볼의 윤곽이 드러나는 쇼트커트

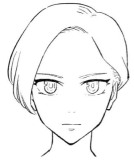
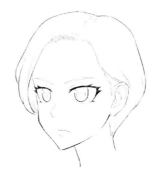
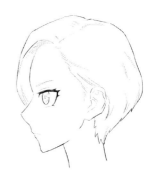

이마가 드러나는 헤어스타일은 얼굴의 가로 너비가 강조된다. **기본적으로 세로 길이를 강조해야 멋진 얼굴 이 연출**되는데, 이런 헤어스타일의 캐릭터를 그릴 때는 긴 얼굴형으로 윤곽을 잡는 게 좋다.

### ▼볼의 윤곽이 가려지는 쇼트커트

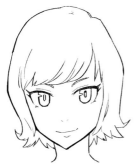
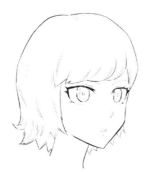
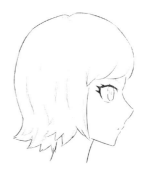

옆머리가 볼에 닿는 헤어스타일. 볼 선이 가려져 얼굴의 가로 너비가 좁아 보이는 효과가 있다. 역삼각형과 둥근형 캐릭터에 효과적이다. 이런 헤어스타일은 깔끔한 인상을 주어 멋을 강조한다.

## 눈 구조 이해하기

눈은 캐릭터의 인상을 결정짓는 매우 중요한 부위다. **어떤 부위를, 어떻게 강조해 그리느냐에 따라 인상이 달라지므로** 멋진 눈을 그리기 위해서는 눈의 기본 구조부터 이해해야 한다. 17쪽에는 일러스트레이터가 그린 작품에서 눈만 클로즈업해 실었다. 주의 깊게 관찰해보자.

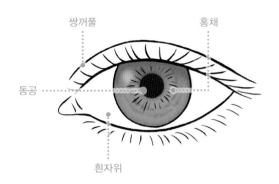

## 눈썹에 따른 다양한 인상

### ▼짙은 눈썹

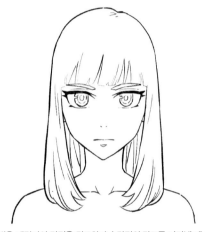

짙은 눈썹은 캐릭터의 감정을 강조하거나 감정의 강도를 나타낼 때 유용하다. 자칫 촌스러운 인상이 될 수 있으니 주의하자.

### ▼가는 눈썹

가는 눈썹은 캐릭터의 감정을 억눌러 표현할 수 있다. 냉철하고 시크한 캐릭터를 그릴 때 효과적이다.

### ▼위로 올라간 눈썹

위로 올라간 눈썹은 매섭게 노려보는 듯한 인상을 주어 캐릭터에 위압감을 더한다. 고압적인 성격 등을 표현하는 데 효과적이다.

### ▼처진 눈썹

처진 눈썹은 일반적으로 미덥지 않은 인상을 주지만, 다른 부위와 어우러지면서 요염한 분위기를 연출하기도 한다.

## 멋진 눈 그리기(눈만 클로즈업)

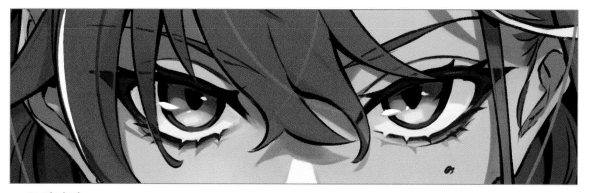

▲ **포키마리**(→34쪽)
삼백안. 강한 의지를 강조한다.

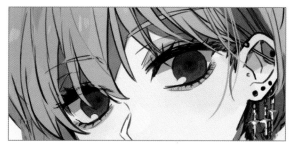

▲ **에바**(→70쪽)
이마 위로 넓게 드리운 그림자와 눈 밑의 다크서클로 어두운 분위기를 강조한다.

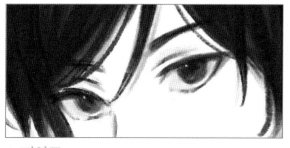

▲ **미야코**(→121쪽)
하이라이트를 절제하면 미스터리함이 강조된다.

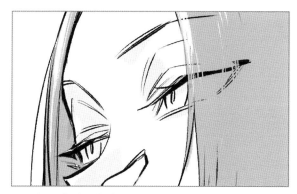

▲ **이쿠하나 니이로**(→54쪽)
반쯤 닫힌 눈꺼풀이 차갑고 냉랭한 분위기를 연출한다.

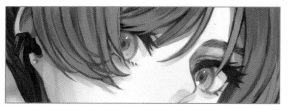

▲ **가오밍**(→98쪽)
은은한 채색으로 캐릭터에 투명함을 연출한다.

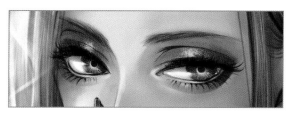

▲ **유노키**(→126쪽)
진한 아이 메이크업으로 화려한 멋을 연출한다.

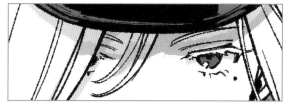

▲ **아샤와**(→62쪽)
한쪽 눈만 가려도 미스터리함을 강조할 수 있다.

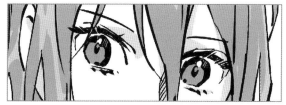

▲ **n아쿠타**(→115쪽)
살짝 크게 뜬 눈은 활발한 인상을 준다.

들어가기 기초편

## 코 구조 이해하기

코를 지나치게 강조하면 촌스러운 인상이 될 수 있으므로 **적당한 크기로 알맞게** 그린다. 콧구멍만 그린 타입, 콧날의 중심선만 그린 타입, 코의 그림자만을 그린 타입, 각각을 조합한 타입 등 여러 가지 형태로 그려보자.

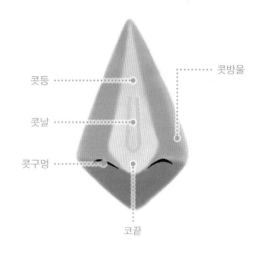

콧등 ·········

콧날 ·········

콧구멍 ·········

········· 콧방울

········· 코끝

## 코의 크기

▲ 콧날＋그림자＋콧구멍
(→49쪽)

▲ 콧날＋그림자
(→88쪽)

▲ 콧날＋그림자＋콧구멍
(→84쪽)

▲ 콧날＋그림자＋콧구멍
(→62쪽)

## 입 구조 이해하기

예전에는 선만 간단히 그리는 게 유행이었으나, 요즘은 입체감이 느껴지게 그리기도 한다. **입체적인 입의 구조를 잘 파악해 알맞은 크기로 그려보자.**

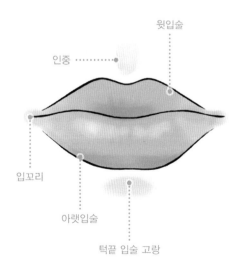

인중 ·········

입꼬리 ·········

윗입술 ·········

········· 아랫입술

········· 턱끝 입술 고랑

## 다양한 입의 크기

▲평범한 크기의 입(왼쪽 그림→61쪽, 오른쪽 그림→90쪽)

▲립스틱을 바른 입술(왼쪽 그림→119쪽, 오른쪽 그림→141쪽)

▲도톰한 입술(왼쪽 그림→48쪽, 오른쪽 그림→59쪽)

## 올려다보고 내려다보는 효과

**Point** 올려다본 효과

올려다본 구도의 캐릭터는 크고 거만하다. 이러한 구도는 장신이나 연상, 위압감 있는 캐릭터를 묘사할 때 효과적이며 멋스러움을 극대화할 수 있다.

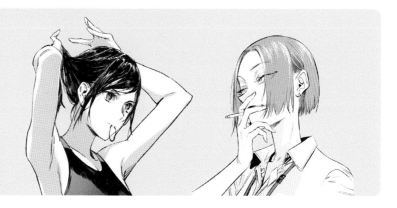

**Point** 내려다본 효과

내려다본 구도의 턱끝은 가늘고 작아 깔끔한 인상을 준다. 일반적으로 왜소한 느낌을 강조할 때 쓰는 구도이며, 눈이 커 보이는 만큼 의지나 감정을 효과적으로 표현할 수 있다.

## 다양한 표정

▲ 온화한 표정(→120쪽)

▲ 활짝 웃는 표정(→56쪽)

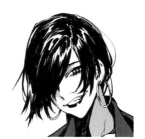

▲ 빈정대는 표정(→66쪽)

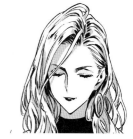

▲ 우아한 표정(→139쪽)

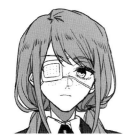

▲ 울적한 표정(→84쪽)

▲ 뭔가를 눈치챈 표정
(→91쪽)

▲ 당찬 표정(→123쪽)

▲ 차가운 표정(→67쪽)

# 머리카락 그리기

**머리카락을 그릴 때는 앞머리와 옆머리, 뒷머리로 나누어 그린다.** 구분해 그리면 입체감을 표현할 수 있고, 더욱 멋진 헤어스타일을 연출할 수 있다.

15쪽 '헤어스타일에 따른 얼굴 윤곽의 변화'에서도 설명한 것처럼 머리카락은 캐릭터 인상에 많은 영향을 준다. 캐릭터 이미지에 맞춰 적절한 헤어스타일을 선택하자.

▼측면

▼정면

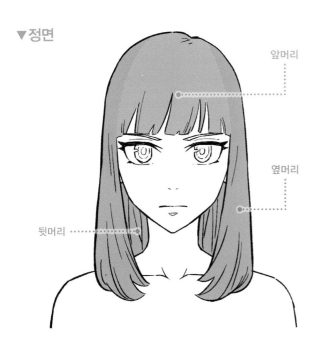

앞머리

옆머리

뒷머리

▼뒷면

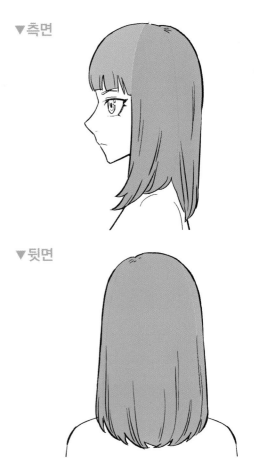

# 머릿결과 머리카락 방향에 따른 다양한 인상

안쪽으로 살짝 말린 생머리(왼쪽)는 내성적이고 차분한 인상을 주고, 머리카락 끝이 바깥으로 뻗친 헤어스타일(가운데)은 활발한 인상을 준다. 부드러운 웨이브 헤어스타일(오른쪽)은 성숙하고 차분한 분위기를 준다. 그리고 싶은 스타일을 골라 멋지게 그려보자.

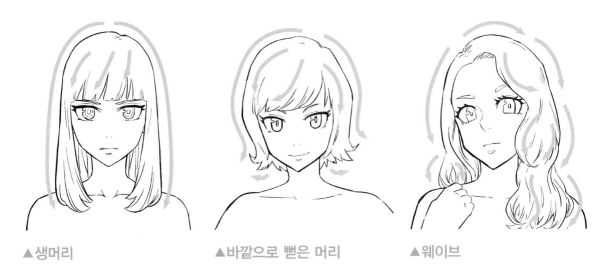

▲생머리　　　　　　▲바깥으로 뻗은 머리　　　　　　▲웨이브

# 다양한 헤어스타일

▲ 단발 생머리(→119쪽)

광택을 강조해 윤기 나는 머리카락을 연출한다.

▲ 투블럭(→122쪽)

보이시하고 중성적인 인상을 준다.

▲ 단발 · 파마 & 부분 염색(→50쪽)

경쾌한 헤어스타일로 발랄함을 표현한다.

▼ 긴 생머리(→95쪽)

휘날리는 머리카락의 움직임에 따라
다양한 감정을 표현할 수 있다.

▲ 긴 머리 레이어드펌
(→82쪽)

동양인에게는 드문 금발. 이국적인 느낌
으로 일상의 정서로부터 벗어난다.

▲ 중단발(→58쪽)

멍한 표정의 아름다운 얼굴을 강조한다.

▲ 업스타일(→61쪽)

고귀하고 화려한 인상을 준다.

▲ 포니테일(→53쪽)

깔끔한 인상을 주며, 목 부분이 드러나
섹시함을 강조할 수 있다.

▶ 갈래머리(→83쪽)

표정에서 묻어나는 시크함과는
달리 소녀 같은 갈래머리가 반전
매력을 보여준다.

 # 멋진 여자 몸 그리기

## 몸 그리는 방법

몸의 균형을 확인해보자. 일반적으로 몸 전체의 길이는 머리 길이를 기준으로 7등신이 적당하며, **등신이 높을수록 성숙하고 사실적으로 표현된다.** 멋스러움을 강조하고 싶다면 8~9등신으로 약간 크게 그려도 좋다.

▶상반신

어깨는 얼굴보다 넓게 그린다. 상반신의 너비를 어깨, 허리, 가슴의 순서로 그리면 형태를 잡기에 수월하다. 날씬한 체형의 경우, 상반신을 갈비뼈 형태에 맞게 잘록하게 연출할 수 있다.

▶하반신

하반신은 허리와 엉덩이, 허벅지, 정강이, 발목 등 여러 부위와 이어져 있다. 기본적으로 허리 부분이 가장 넓고, 아래로 갈수록 가늘어진다. 완급 조절을 하며 가늘게 그리자.

▶서 있는 모습(정면)

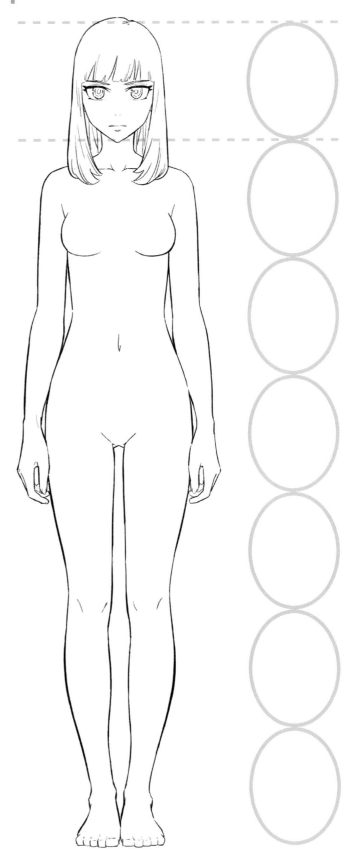

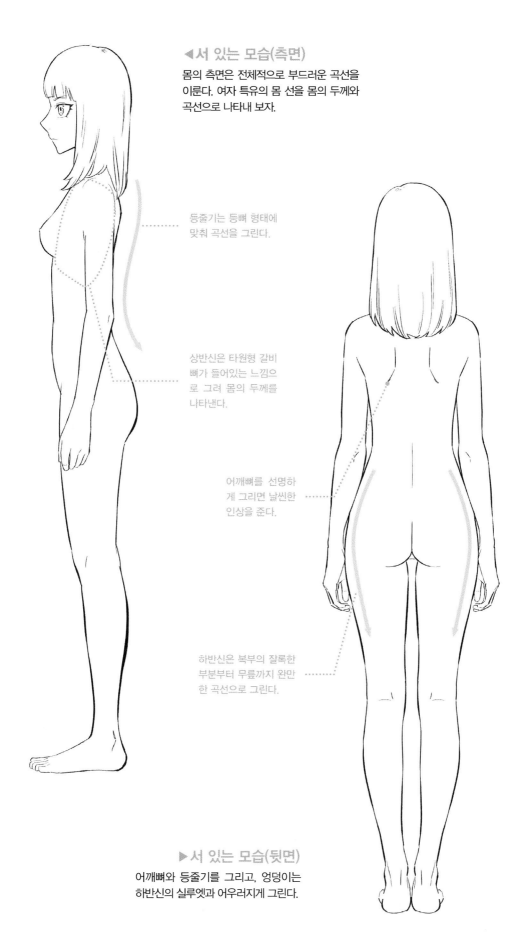

### ◀ 서 있는 모습(측면)

몸의 측면은 전체적으로 부드러운 곡선을
이룬다. 여자 특유의 몸 선을 몸의 두께와
곡선으로 나타내 보자.

등줄기는 등뼈 형태에
맞춰 곡선을 그린다.

상반신은 타원형 갈비
뼈가 들어있는 느낌으
로 그려 몸의 두께를
나타낸다.

어깨뼈를 선명하
게 그리면 날씬한
인상을 준다.

하반신은 복부의 잘록한
부분부터 무릎까지 완만
한 곡선으로 그린다.

### ▶ 서 있는 모습(뒷면)

어깨뼈와 등줄기를 그리고, 엉덩이는
하반신의 실루엣과 어우러지게 그린다.

## 상반신 그리기

상반신의 형태와 움직임을 살피며 몸의 입체감에 신경 쓴다.
각 부위는 움직임에 따라 늘어나거나 줄어든다.

▼정면

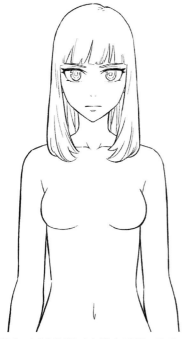

흉부는 갈비뼈 형태를 이미지했다. 몸통을 그린 뒤,
몸통에 맞춰 가슴을 그린다.

▼위에서 비스듬히 본 모습

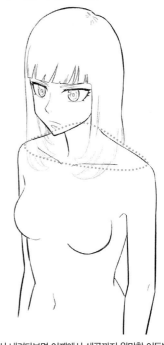

위에서 내려다보면 어깨에서 쇄골까지 완만한 이등변
삼각형 모양이 된다.

▼팔을 올린 모습

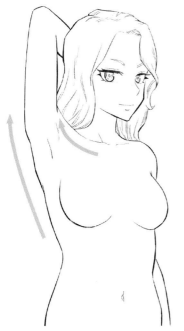

겨드랑이는 쇄골과 잘록한 허리 부분에서 당겨진다.

▼앞으로 구부린 모습

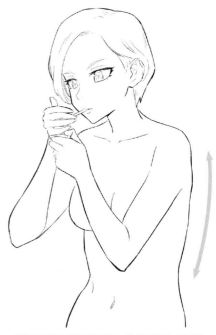

몸을 구부리면 등의 면적은 늘어나고 복부는 접히면
서 오므라든다.

## 가슴의 다양한 크기

가슴의 크기에 따라 캐릭터의 인상도 변한다. 3가지 형태의 특징을 살펴보자.

### ▼작은 가슴
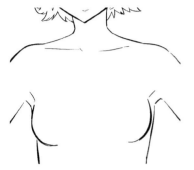

지방이 적어 스포티한 인상을 준다.

### ▼보통
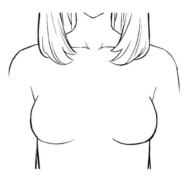

표준 크기. 겨드랑이에서 반구를 그린다.

### ▼풍만한 가슴
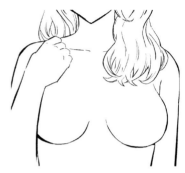

성숙하고 글래머러스한 인상을 준다.

## 가슴의 다양한 형태

가슴은 그 크기 외에 지방이 어떻게 붙는지에 따라 형태가 달라진다.
다양한 형태를 확인하고, 캐릭터에 맞게 구분해 그리자.

### ▼밥공기형
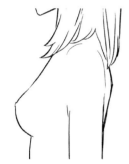

밥공기처럼 상부가 약간 부풀었다.

### ▼접시형
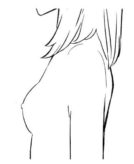

지방이 적어 톱바스트가 정중앙에 온다.

### ▼삼각형
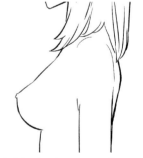

지방이 아래쪽에 붙어 톱바스트가 돌출된 형태다.

### ▼반구형

위아래로 볼륨 있고 탱탱한 반구 모양이다.

### ▼원뿔형

위아래로 볼륨 있고 앞으로 돌출된 형태다.

### ▼범종형

가슴 뿌리에서 커브를 그리며 볼륨이 아래쪽에 있다.

# 다양한 체형

## ▶큰 키

키가 크고 팔다리가 길며 날씬한 체형으로 멋스러움이 잘 드러난다. 키가 큰 만큼 얼굴이 작아 보이는 것도 매력 포인트다. 세로의 너비를 늘이는 것만으로는 멋을 제대로 표현할 수가 없다. 단정하고 깔끔한 인상을 해치지 않기 위해 가로 길이에도 신경을 쓴다.

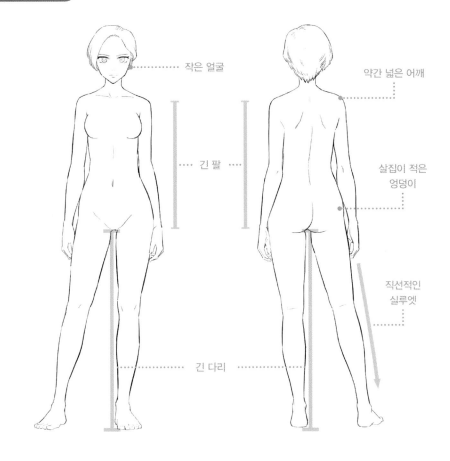

작은 얼굴

약간 넓은 어깨

긴 팔

살집이 적은 엉덩이

직선적인 실루엣

긴 다리

## ▶학생

성장 중인 학생의 몸은 성인의 몸보다 곡선과 굴곡이 적어 그대로 그리면 약간 평평한 인상을 줄 수 있다.
이런 캐릭터를 그릴 때는 움직이는 포즈로 곡선을 만들어 멋스러움을 표현할 수 있다. 그림에서는 바깥으로 뻗은 헤어스타일과 허리에 얹힌 손, 벌어진 팔꿈치가 생기 있고 발랄한 멋을 보여준다.

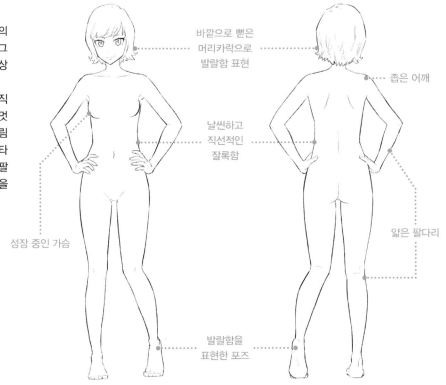

바깥으로 뻗은 머리카락으로 발랄함 표현

좁은 어깨

날씬하고 직선적인 잘록함

성장 중인 가슴

얇은 팔다리

발랄함을 표현한 포즈

## ▶ 글래머러스

글래머러스한 체형은 섹시함과 부드러움이 강조되며 일반적인 멋스러움과는 차이가 있다. 생김새나 메이크업, 관절의 구부러짐, 포즈의 가로 너비 조절 등으로 글래머만의 시크하고 당찬 느낌을 다양하게 표현해낼 수 있다.

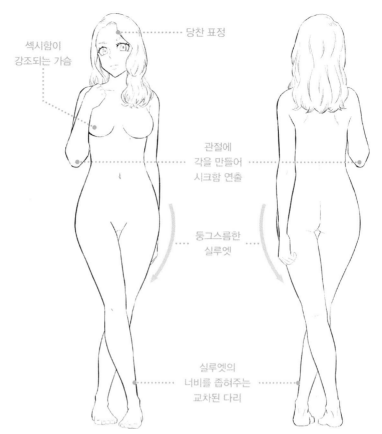

당찬 표정

섹시함이 강조되는 가슴

관절에 각을 만들어 시크함 연출

둥그스름한 실루엣

실루엣의 너비를 좁혀주는 교차된 다리

## ▶ 근육질

근육 때문에 부드러운 인상이 줄고, 직선적이며 다소 투박한 실루엣이 된다. 탄탄한 복근과 근육이 붙은 팔다리는 음영을 주기가 쉽고, 입체적 표현이 가능하다. 가슴 근육이 솟아오르면 가슴이 늘어나면서 완만해진다.

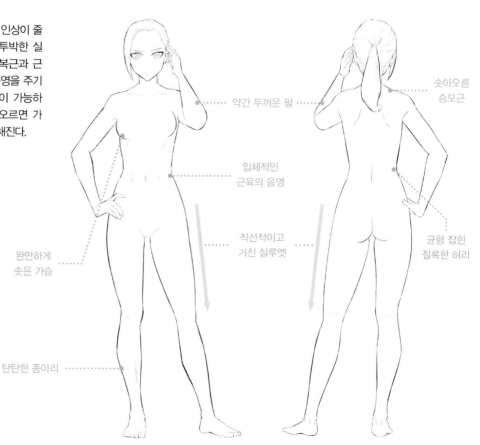

약간 두꺼운 팔

솟아오른 승모근

입체적인 근육의 음영

직선적이고 거친 실루엣

균형 잡힌 잘록한 허리

완만하게 솟은 가슴

탄탄한 종아리

## 팔 그리기

팔은 어깨, 위팔, 아래팔로 나뉜다. 굽히고 펴는 움직임에 따라 세 부위의 근육이 각각 솟아올라 '멋진 팔 곡선'을 만들어낸다. **일반적으로는 늘씬하고 길쭉한 팔을 멋있다고 여기지만,** 굵은 팔도 근육을 강조하여 투박한 멋을 낼 수 있다.

### ▼팔을 굽힌 포즈

팔을 굽히면 팔꿈치 부근의 근육이 솟아오른다. 점선에 둘러싸인 부분이 둥글다.

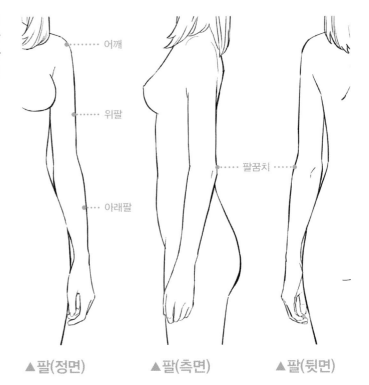

어깨

위팔

팔꿈치

아래팔

▲팔(정면)　　▲팔(측면)　　▲팔(뒷면)

## 팔의 다양한 포즈

### ▶재킷을 걸치는 포즈
(→123쪽)

가로로 벌린 팔은 위협적인 인상을 준다.

### ▼팔을 올린 포즈(→48쪽)
팔을 올린 모습은 어깨와 겨드랑이 부위를 시원하게 강조한다.

### ▼턱에 손을 갖다 댄 포즈
(→52쪽)

굽혀도 가는 팔이 날씬한 체격을 나타낸다.

### ◀무기 돌리는 포즈(→66쪽)
무기가 회전하는 정도에 따라 무기를 든 사람의 신체 능력이 강조된다.

## 손 그리기

손과 손가락은 그리는 방법이
나 포즈에 따라 캐릭터의 특징
과 멋을 강조할 수 있다.
일반적으로는 **잘 다듬은 손톱,
긴 손가락, 각진 뼈마디 실루엣
등이 멋스러운 포인트**다. 표현
하고 싶은 방향에 따라 손 전체
를 길쭉하거나 매끄럽게, 혹은
짧거나 투박하게 그려도 좋다.
다양한 방법으로 그려 보자.

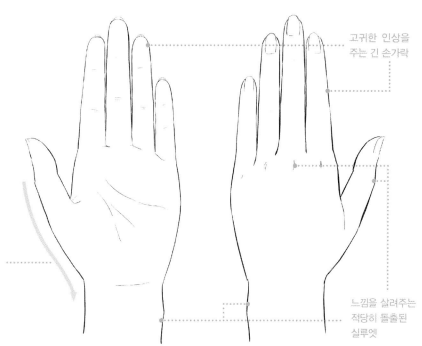

고귀한 인상을
주는 긴 손가락

매끄러운 실루엣은
부드러움을,
직선 실루엣은
멋을 강조

느낌을 살려주는
적당히 돌출된
실루엣

## 손의 다양한 포즈

### ▼마이크를 쥔 모습(→50쪽)

매니큐어로 세련된 멋을 표현한다.

### ▼핸드폰을 든 모습(→51쪽)

부드럽게 쥔 손의 매끄러움을 표현한다.

### ▼담배 피우는 모습(→54쪽)

약간 직선적인 실루엣이며, 손가락이 길다.

### ▼주먹을 쥔 모습(→59쪽)

너무 투박하지 않도록, 적당히 매끄러운 실루
엣으로 표현했다.

### ▼총을 든 모습(→61쪽)

투박한 총과 섬세한 손의 조합이 반전 매력을
연출한다.

### ▼손가락을 꼰 모습(→85쪽)

손가락을 꼬아 불안과 긴장을 표현했다.

## 하반신 그리기

하반신은 노출이 잦은 부위로서 멋을 표현하는 데 매우 중요하다. 캐릭터와 포즈 등에 따라 달라지겠지만 **허벅지를 가늘게 그려 근육을 강조하면** 멋이 한층 살아난다. 정강이는 곡선을, 발※은 복사뼈와 아킬레스건 등 딱딱한 부위를 강조해 표현할 수 있다.

▼하반신(정면)　　　▼하반신(뒷면)

허벅지 ·········

정강이 ·········

발 ·········

### *Point*

정강이 안쪽 공간의 직선적 실루엣은 늘씬한 느낌을 강조하고 멋을 부각시킨다.

※이 책에서는 허벅지부터 정강이까지를 '다리', 정강이부터 발끝까지를 '발'이라 표기

## 허리 부근의 구조

허리 부근은 홈베이스형(점선으로 표시된 부분) 골반을 중심으로 허벅지와 엉덩이가 겹치는 구조다. 여자의 골반은 약간 넓은 형태로 엉덩이가 솟아올라, 대체로 글래머러스하게 보인다. 세로 방향으로 조금 길쭉하게 그리면 날씬하고 중성적인 체형이 되어 멋스러움을 표현할 수 있다.

홈베이스형 골반 ·········

늘씬한 인상을 주는 하복부와 완만하게 솟아오른 엉덩이 ·········

약간 펑퍼짐한 골반

## 엉덩이선 그리기

엉덩이선은 체형에 따라 달라진다. 날씬한 체형은 엉덩이 살집이 적어 윤곽선 볼륨이 완만해지고, 글래머러스한 체형은 둥근 윤곽을 지닌다. 반면 마른 체형이나 근육질의 엉덩이는 직선 윤곽을 드러낸다.

▼표준 체형

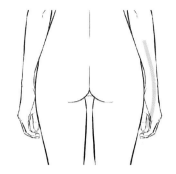

▼날씬한 체형

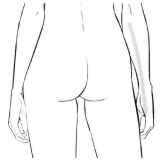

▼마른 체형

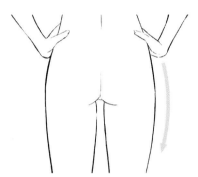

▼글래머러스한 체형

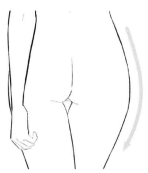

▼근육질 체형

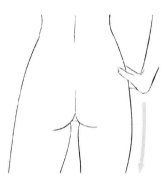

## 다리 그리기

주요 근육과 골격을 파악해 멋스러운 다리선을 표현하자. 원근법을 고려하여 아이레벨(eye level)<sup></sup>을 설정하면 구조를 파악하기 쉽다. 일반적으로는 길쭉한 다리를 멋스럽게 여기지만, **굵은 다리도 교차시키는 등의 포즈로 근사하게 연출할 수 있다.** 서 있는 포즈를 그릴 땐 O자형 다리와 X자형 다리가 예뻐 보이지 않으니 주의하자.

▼날씬한 다리

▼약간 굵은 다리

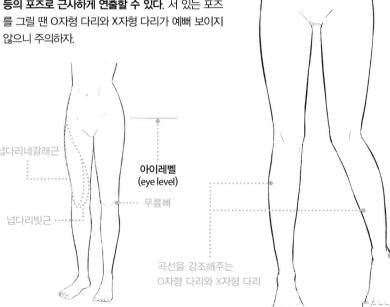

넙다리네갈래근

넙다리빗근

아이레벨
(eye level)

무릎뼈

곡선을 강조해주는
O자형 다리와 X자형 다리

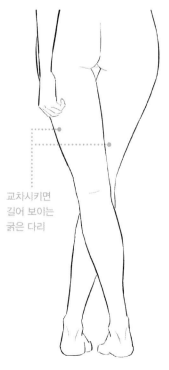

교차시키면
길어 보이는
굵은 다리

※그리는 사람의 눈 위치. 사물대상을 포착하는 카메라 위치에 비유하기도 함

## 다양한 다리 포즈 잡기

### ▼앉은 포즈(→82쪽)

무릎 위치를 약간 다르게 하고 앉은 투박한 느낌의 포즈다.

### ▶다리를 교차 시킨 포즈 (→55쪽)

교차시킨 다리가 길어 보이는 포즈다.

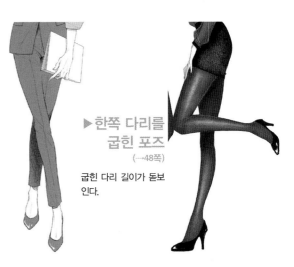

### ▶한쪽 다리를 굽힌 포즈 (→48쪽)

굽힌 다리 길이가 돋보인다.

### ▼걷는 포즈(→91쪽)

비스듬한 구도에서 다리 길이를 강조한다.

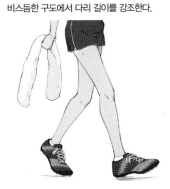

### ▼달리는 포즈(→96쪽)

몸을 앞으로 크게 기울여 날렵하고 활발한 움직임을 연출한다.

### ▼다리를 꼬아 앉은 포즈(→58쪽)

멋스러움과 섹시함을 강조하는 단골 포즈다.

## 발 그리기

### ▼발(등)

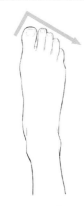

### ▼발(바닥)

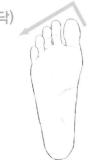

힐이나 펌프스는 길쭉한 발을 강조해 멋스러운 분위기가 난다.

발의 너비를 가늘게 그리면 섬세한 표현이 가능해진다.

### ▼발(정면)

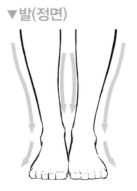

### ▼발(뒷면)

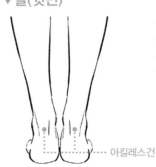

아킬레스건

### ▼발(측면)

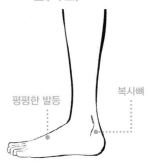

평평한 발등    복사뼈

곡선 실루엣과 아킬레스건, 복사뼈 등 딱딱한 부위를 그리면 멋스럽고 샤프한 발을 표현할 수 있다.

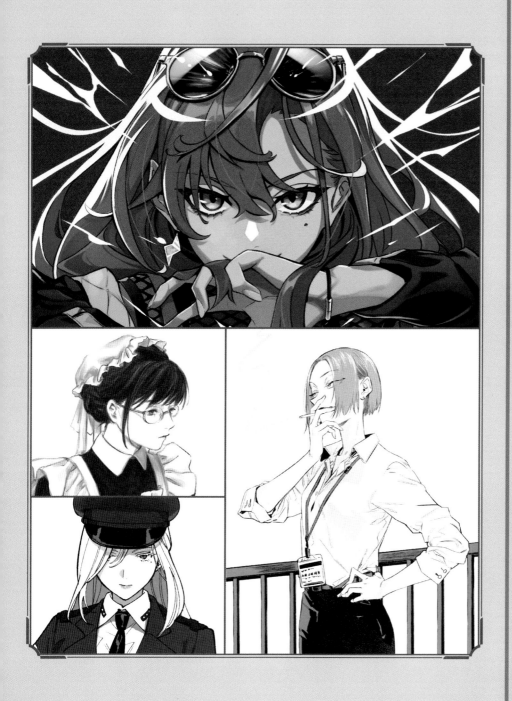

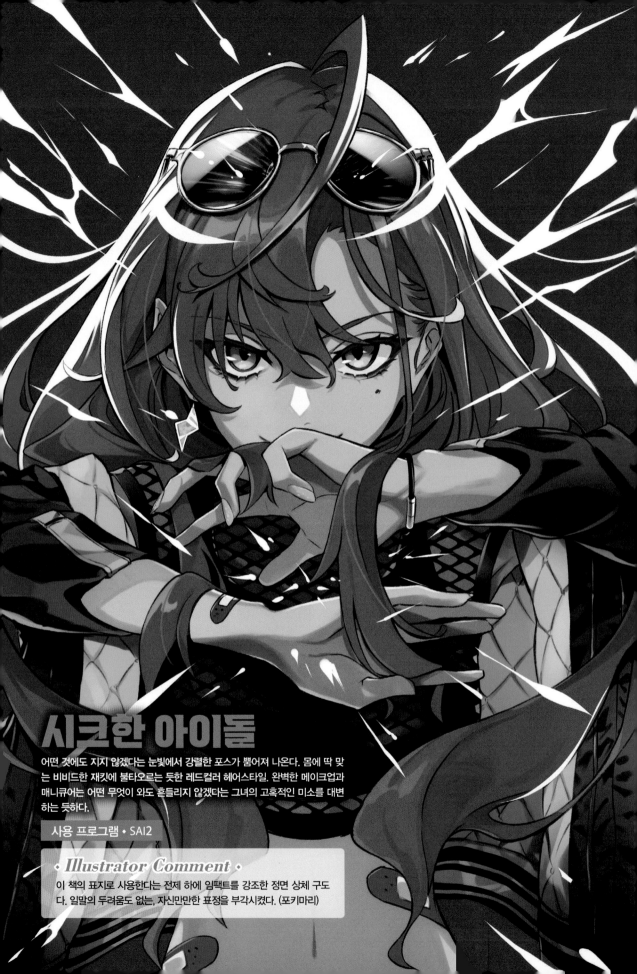

# 시크한 아이돌

어떤 것에도 지지 않겠다는 눈빛에서 강렬한 포스가 뿜어져 나온다. 몸에 딱 맞는 비비드한 재킷에 불타오르는 듯한 레드컬러 헤어스타일. 완벽한 메이크업과 매니큐어는 어떤 무엇이 와도 흔들리지 않겠다는 그녀의 고혹적인 미소를 대변하는 듯하다.

사용 프로그램 • SAI2

### ◆ *Illustrator Comment* ◆

이 책의 표지로 사용한다는 전제 하에 임팩트를 강조한 정면 상체 구도다. 일말의 두려움도 없는, 자신만만한 표정을 부각시켰다. (포키마리)

##  러프 스케치: 심플

멋진 여자+비비드한 이미지로 러프 스케치 4장을 그렸다. 전체적인 머릿결과 머리카락 끝의 세세한 움직임으로 임팩트를 주고 싶었다. 이 구도에서는 시선이 얼굴로 집중되기에 머리 주변 위주로 여러 가지 느낌을 표현해 보았다.

심플

##  러프 스케치 2: 체크

비비드한 느낌을 주기 위해 머리카락에 그래피컬한 브라운 컬러 체크무늬 하이라이트를 넣었다. 그림 아래쪽 재킷(상의)에도 배경과 같은 컬러의 무늬로 포인트를 주었다.

체크

##  러프 스케치: 리본

귀여움을 상징하는 리본을 많이 그렸다. 리본은 의도적으로 블랙컬러로 칠해 귀엽기보다는 시크하고 멋진 이미지를 구현했다.

리본

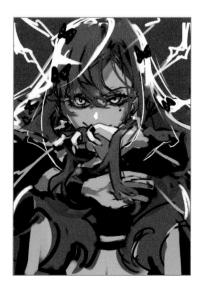

##  일러스트 완성본: 선글라스

선글라스를 추가했다. 거추장스러울 수 있으나, 반사광을 이용해 머리 주위를 핑크 이외의 색으로 표현할 수 있다. 비비드한 멋스러움이 묻어난다.

선글라스

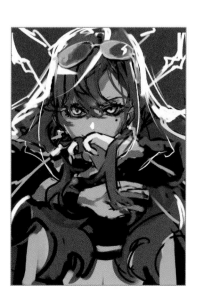

 ## 밑그림 ①

### 색을 구분해 구조를 파악한다

러프 스케치를 바탕으로 굵은 선을 그리며 대략적인 이미지를 잡는다. 겹치는 부분이 늘어나면 선의 구분이 힘들어지는데 그럴 때는 다른 레이어의 색칠을 통해 명시성을 높인다.

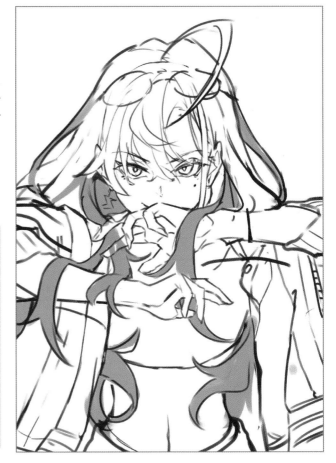

**Point**

머리카락 다발이 뺨 왼쪽에서 시작해 왼손의 앞쪽, 오른손의 뒤쪽까지 이어진다. 퍼플계열로 표시하면 모티프의 전후 관계를 알기 쉽다.

 ## 밑그림 ②

### 몸의 윤곽선으로 포즈를 조정한다

밑그림 ①단계에서는 몸통 둘레의 묘사가 모호했으므로 다른 레이어에 맨몸을 그려 이미지를 좀 더 명확하게 해준다. 목이나 어깨 주변 등 머리카락이나 의복으로 가려지는 부분도 윤곽을 잡아 전체적으로 자연스럽게 정돈한다.

▼손동작과 몸을 뚜렷하게 그린다.

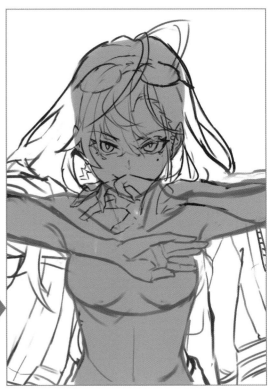

 ## 밑그림 ③

### 세부적인 부분을 조정하고 전체를 정돈한다

펼쳐진 재킷과 머리카락 흐름을 그리고, 머리카락 다발이 더욱 정돈된 느낌으로 수정했다. 밑그림 ②에서 그린 파란 윤곽선 레이어를 밑그림 ①과 합친다.
이 단계에서 재킷 라인과 디자인, 오른쪽 손목의 반창고 등 세부 사항을 추가로 그렸다.

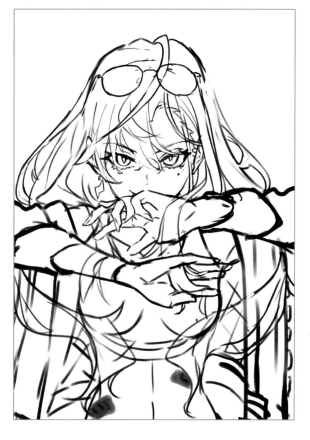

 ## 밑그림 ④

### 색의 균형을 조정한다

밑그림 ③에 다른 레이어의 색을 입혀 명시성을 확인한다. 배색 밸런스는 순간적으로 인상을 좌우하는 중요한 부분이 므로 시간을 들여 채운다. 러프 스케치와 달리 재킷과 이너 를 구분해서 칠하고 머리카락 그림자를 조정했다. 밝은 인 상을 주고자, 35쪽의 최종안보다 블루를 줄이고 채도를 조 금 낮췄다.

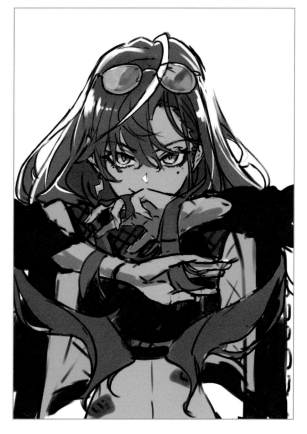

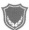 # 선화 이미지

일단 색 레이어를 숨긴다. 새로운 레이어를 만들고 밑그림 ③
을 베이스로 해서 한 단계 더 가는 선으로 다시 그린다. 이 작
업이 선화의 퀄리티를 좌우하며, 이 단계에서는 선의 강약도
조절한다.
그림의 윤곽이나 선이 교차하는 부분은 진하게 그리고, 눈동자
에서 내려온 머리카락 다발은 가는 선으로 그려 눈가를 돋보이
게 한다. 선글라스를 수정하고 액세서리 및 재킷의 누빔 부분
도 꼼꼼하게 그린다.

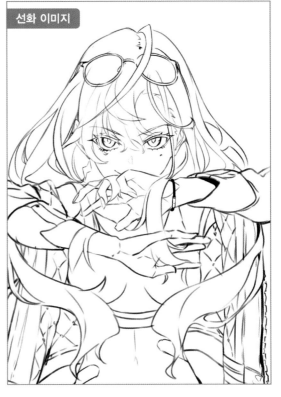

선화 이미지

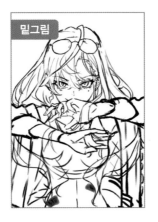

밑그림

 # 배색 조정

밑그림 ④의 색 레이어를 불러와 다시 명시성을 확인한
다. 색과 선의 강약 균형을 확인하고 최대한 멋지게 조
정한다.
리얼리티와 스타일리시한 분위기 연출을 위해 빛의 위
치(등 쪽)를 생각하며 그린다.
이 단계에서는 얼굴이나 배 등 그림자가 지는 전면 부분
의 색 대비와 명도를 낮추고 머리카락의 하이라이트 역
시 줄인다.

▶밑그림 ④의 색 레
이어와 밑그림 ③을
표시한 상태

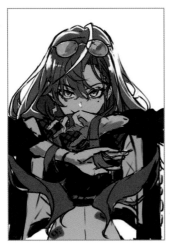

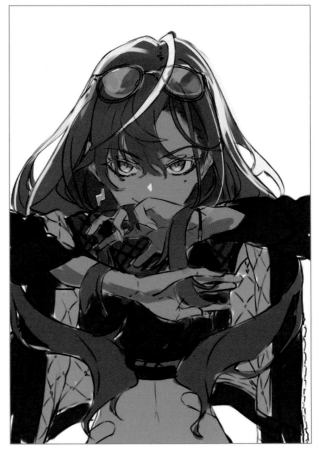

 **선화** 선의 강약으로 포인트를 준다

선화를 그릴 때는 특히 선의 강약, 블랙 베타(블랙으로만 칠하는 것)한 부분의 균형감 등을 신경 써야 한다. 선명한 선을 그리기 위해 브러시는 [연필(윤곽의 굵기: 9, 필압: 96, 브러시 크기: 29.5, 최소 크기 10%)]을 사용한다. 소맷부리와 재킷 주름 등 그림자가 짙게 지는 부분은 블랙컬러로만 칠하고 그림 윤곽이나 선이 교차하는 부분은 굵게 그린다.

강약을 조절하며
선을 긋는다.

선화 단계에서 짙은
그림자는 블랙컬러
로만 칠한다.

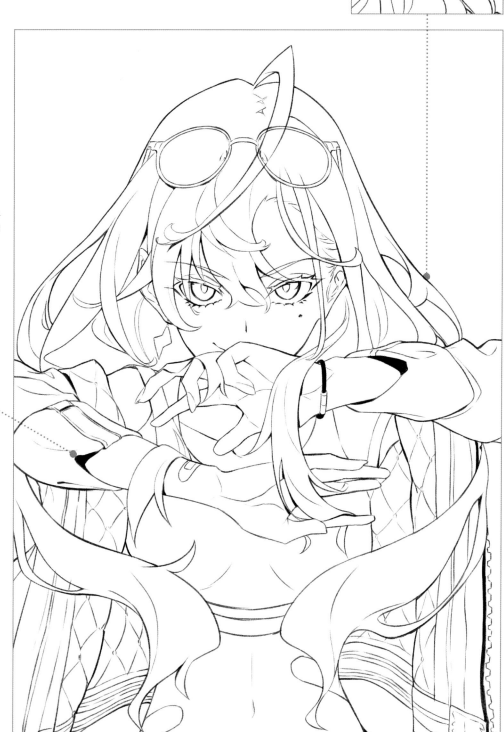

## 배경 칠하기

### 와인 레드컬러로 강렬한 인상을 준다

강한 인상 표현을 위해 선명하고 강렬한 와인 레드컬러로 배경을 칠한다. 레이어를 새로 만들고, 맨 아래로 이동한다. [칠] 기능을 이용하면 레이어 전체를 고르게 채색할 수 있다.

#c21756

## 머리카락 칠하기  비비드한 머리색 칠하는 방법

비비드한 레드컬러를 머리에 칠한다. 푸른 기가 강한 레드 컬러를 베이스로, 그림자와 빛을 넣어 머리카락의 흐름을 그린다. 튀어나온 머리카락 아래에 짙은 그림자를 그려 붕 뜬 입체감을 표현한다.
머리카락 윤곽은 화이트컬러로 표현한다. 그렇게 림 라이트(rim light)※를 표현해 윤곽을 강조한다. 앞머리의 하이라이트는 핑크에 가까운 색으로 칠한다【하이라이트】. 하이라이트를 더 두드러지게 하기 위해 진한 핑크컬러로 테두리를 넣는다【테두리 넣기】. 마지막으로 짙은 그림자 색으로 머리카락의 흐름을 수정한다.

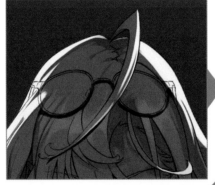

+하이라이트

+테두리 넣기

## 🛡️ 피부 칠하기

### 3단계로 덧칠한다

손 그림자가 지는 가슴 부근을 어두운색으로 칠하고
얼굴, 그림자, 피부, 하이라이트의 단계로 이어서 칠한
다.
손은 입체적이므로 새끼손가락 안쪽을 더 짙은 색으
로 칠해준다. 빛이 잘 들어오는 손의 앞쪽과 빛이 잘
들어오지 않는 안쪽 색상을 나눠서 칠한다.

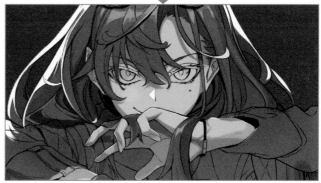

## 🛡️ 누빔 칠하기

전체를 대략적으로 칠한다. 누빔
원단 굴곡에 따라 마름모꼴 선을
진한 블루컬러로 덧댄다. 마무리
에 곱하기 레이어를 새로 만들고,
누빔 레이어에 클리핑한다. 누빔
아랫부분을 칠하고, 그림자를 넣
는다.

## 🛡️ 재킷 칠하기

블랙컬러로 재킷을 칠한
다. 그레이를 베이스 컬러
로 칠하고, 주름은 블랙컬
러로 그린다. 그에 따른 그
림자는 자잘한 삼각형으
로 검게 칠한다. 마무리 과
정에서 밝은 그레이컬러로
재킷에 선을 그린다.

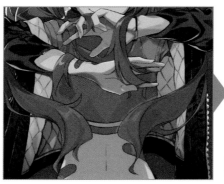

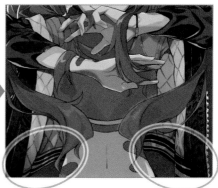

41

 ## 캐미솔 칠하기  그림자와 빛으로 가슴 형태를 드러낸다

재킷과 같은 색으로 캐미솔을 칠한다. 가슴 볼륨에 맞춰 빛을 그리며 타원형 그림자를 넣어 당겨진 주름을 표현한다.

 ## 반창고 칠하기  두께를 표현한다

그레이컬러로 반창고를 칠한다【베이스】. 위쪽 가장자리에 밝은 그레이컬러를 넣으면 약간의 두께를 표현할 수 있다. 면 부분은 화이트, 위에서부터 정중앙에는 밝은 그레이컬러를 칠한다【면 부분】.

 # 눈 칠하기 　색을 겹쳐 강한 인상을 준다

#dbc5ca

먼저 흰자위를 그린다. 전체를 화이트컬러로 칠한 뒤 그레이컬러로 눈 윗부분에 반원이 남도록 칠한다. 눈꺼풀의 그림자다(〖흰자위〗). 다음으로 눈 아랫부분에 스카이 블루컬러를 칠하고, 위에 진한 블루컬러를 겹쳐 가운데 색을 흐릿하게 섞어준다. 속눈썹과의 경계 부분에 머리 색이 반사된 것을 그리고, 라임컬러 반사광을 눈 아랫부분에 그린다. 속눈썹은 다크 그레이컬러로 칠하고, 연한 머리색을 눈 위에 칠한다(〖속눈썹〗). 마지막으로 하이라이트를 넣는다. 가로로 긴 하이라이트를 넣고, 머리카락 테두리에 연한 컬러를 살짝 넣는다. 라임컬러 반사광은 밝은 그린컬러로 테두리를 넣어 인상을 두드러지게 한다(〖하이라이트〗).

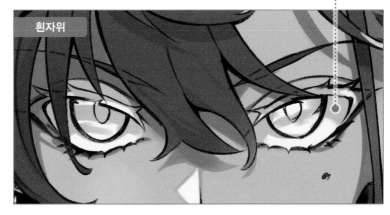

흰자위

#6aafb3

#6e98c9

#89bcd6

#cedd8c

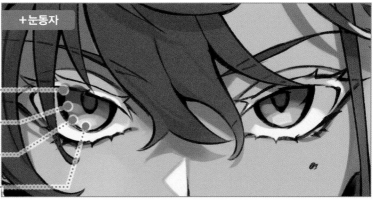

+눈동자

#4b3241

#933f85

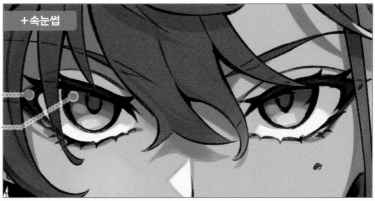

+속눈썹

#fffffa

#e8bacd

#d1de90

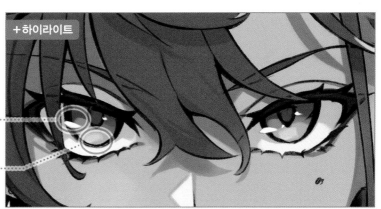

+하이라이트

 ## 선글라스 칠하기 렌즈와 금속 프레임 질감을 표현한다

① '표준(불투명도 20%)' 레이어를 만든다. 블루컬러로 렌즈를 칠한다.

② 레이어를 만들고, 블랙컬러로 렌즈를 칠한다. 다른 레이어에 방사형으로 물색과 핑크컬러 선을 그린다. 방사형 레이어를 복사하고, 흐리게 한 후 레이어 모드를 스크린으로 바꾼다. 그런 다음 렌즈에 반사되는 하이라이트를 칠한다.

③ 실버컬러 프레임을 칠한다. 베이스는 밝은 그레이컬러이다. 밝은 부분에는 화이트컬러로, 어두운 부분에는 다크 그레이컬러로 하이라이트를 준다. 색 대비로 금속광택을 표현한다.

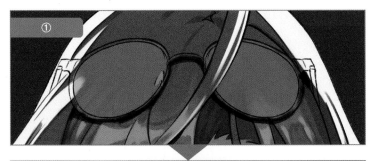

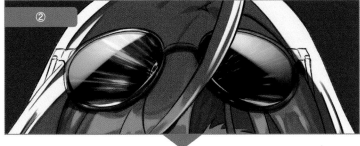

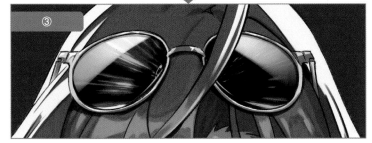

 ## 가슴 부분의 색 조정

가슴 부분에 메시(그물코 모양) 소재를 그린다. 옷을 입는 순서대로 안쪽 옷부터 꼼꼼히 명암과 주름을 잡는다. '곱하기(불투명도 46%)'를 만들고, 연한 핑크컬러로 칠해 색을 어둡게 한다(『이너_곱하기』).

가슴 부분이 어두워졌으므로 거기에 레이어 '스크린(불투명도 42%)'으로 만들고, 어두운 블루컬러로 하이라이트를 넣었다(『이너_HL』).

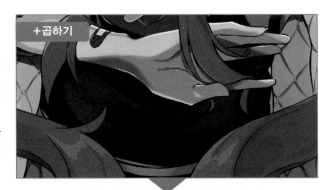
+곱하기

+하이라이트

| | 이너_HL<br>스크린<br>42% |
|---|---|
| | 이너_곱하기<br>곱하기<br>46% |

## '복사 & 붙여넣기' 기능을 활용한다

마름모 모양이 이어지도록 메시 소재의 옷을 그린다. '곱하기(불투명도 92%)' 레이어를 만들고, 메시를 그렸다면 '복사 & 붙여넣기'로 캐미솔 위에 덮듯이 붙인다 (『메시』).

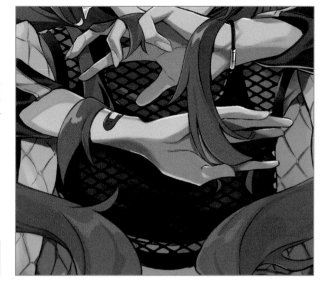

 소품 칠하기 ①

## 매니큐어로 손끝을 강조한다

매니큐어는 누빔과 같은 색으로 칠한다. 물색을 베이스로 하고, 손톱 곡선에 맞춰 그라데이션을 넣는다. 물방울무늬를 그려 발랄하고 세련된 느낌을 준다. 손톱 끝부분에 하이라이트를 넣으면 요염한 느낌이 난다.

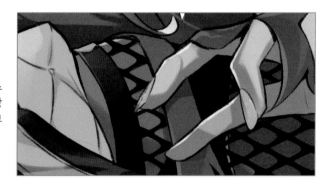

 소품 칠하기 ②

## 팔찌로 손목을 강조한다

팔찌를 칠한다. 끈 부분은 블랙 바탕에 그레이컬러로 가늘게 하이라이트를 넣으면 원통의 두께와 고무 질감을 표현할 수 있다.
은 부분의 바탕은 그레이컬러로 칠하고, 좌우 끝부분과 아랫부분에 반사 하이라이트를 그려 금속 느낌을 낸다.

#4e4c4b

#fffefb

##  머리카락 수정하기  하이라이트로 강한 인상을 준다

머리카락에 하이라이트 부분을 추가한다. 화이트컬러로 앞머리 하이라이트를 크게 그린다. 좌우로 퍼지는 머리카락을 화이트컬러로 표현해 생동감을 더했다. 윗부분의 가는 머리카락을 핑크컬러로 그리면 생동감이 한층 살아난다.

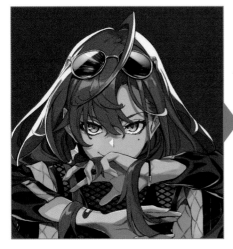

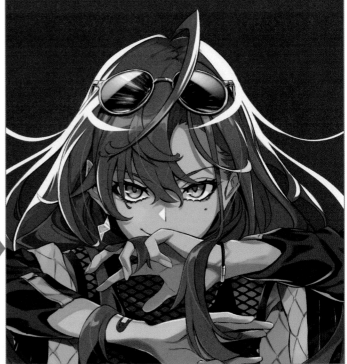

##  얼굴 수정하기

눈매와 코, 입 등 전체적인 조정을 통해 인상을 보다 강하게 표현했다. 속눈썹이 치켜 올라간 눈꼬리일수록 힘 있게 정면을 응시하게 된다. 눈의 테두리는 진한 색으로 보강, 눈동자 역시 새카맣게 칠했다. 아래 속눈썹에 그림자를 넣으면 눈빛이 강해지고, 타인의 시선을 얼굴의 중심으로 끌어당길 수 있다.

코의 하이라이트는 삼각형 모서리 모양으로 잡고, 정면에서 빛이 들어오도록 설정했다. 한쪽 입꼬리가 치켜 올라가는 모양이기 때문에 얼굴의 윤곽을 약간 아래로 낮추고 각도도 안쪽으로 당겨 표현했다. 정면을 응시하는 당차고 겁 없는 모습이 인상적이다.

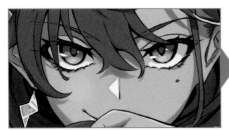

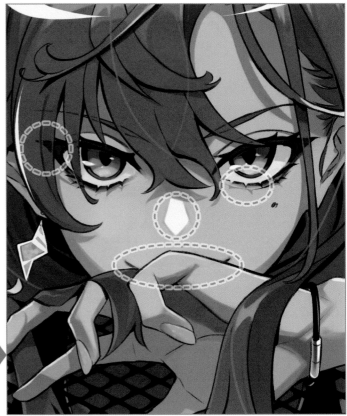

 **색상 조정** 색을 조정해 타인의 시선을 유도한다

타인의 시선을 중심으로 끌어모으기 위해 전체적으로 명암을 조정한다. 곱하기 레이어를 만들고 팔과 재킷의 네 모퉁이를 어둡게 한 다음 발광 닷지 레이어를 새로 만든다. 부드러운 브러시를 이용해 얼굴 주변의 머리카락을 블루컬러로 밝게 칠하고, 색감을 조정했다. 그러면 얼굴 주변이 밝아지고, 네 모퉁이가 어두워져 시선이 자연스레 그림 중심에 모인다.

 **임팩트 있게 그리기**

### 방사형으로 움직임을 표현한다

화이트컬러로 효과를 준다. 가슴 부분을 중심으로 방사형으로 그린다. 이 그림은 표지 일러스트를 겸하기 때문에 상단에 글자가 들어갈 수 있는 공간을 만들었다. 일러스트에 효과를 주면 전체적으로 움직임이 생기고, 동시에 방사형 효과가 그림의 중심으로 시선을 유도해 임팩트 있는 모습을 구현할 수 있게 된다.

마지막으로 캐릭터 일러스트를 합친다. 복사한 후 밝기·대비 및 색상·채도를 조정해 완성한다.

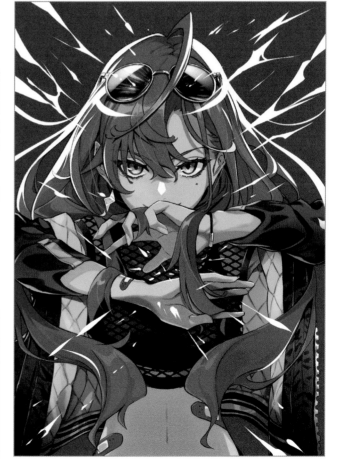

# 아이돌 그룹

섹시함과 멋스러움으로 남자뿐만 아니라 동성인 여자의 마음도 사로잡는다.
세계적으로 화제를 모으는 '걸 크러시'계 아이돌 그룹이다.

## *Pick up*

부드러운 허리 라인. 가슴 크기에 뒤지지
않는 엉덩이와, 댄스로 단련된 근육이 매혹
적인 하반신이다. 몸에 딱 들어맞아 보디라
인이 그대로 드러나는 멋진 실루엣이다.

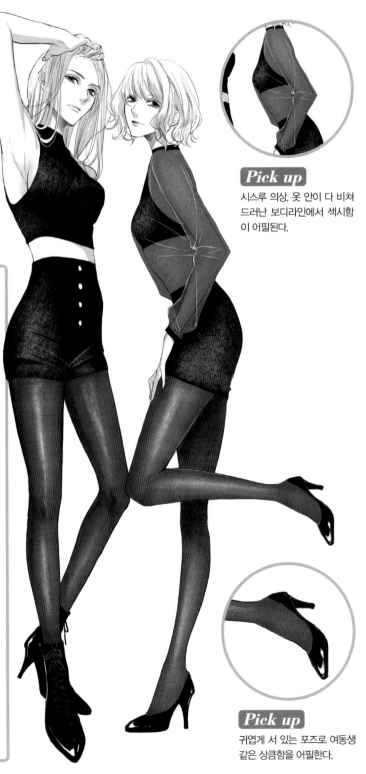

**러프 스케치**

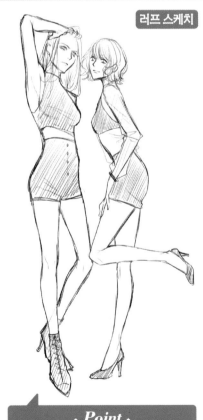

## *Pick up*

시스루 의상. 옷 안이 다 비쳐
드러난 보디라인에서 섹시함
이 어필된다.

## • *Point* •

러프 스케치에서는 다리를 노출했지만 일러스
트 완성본에서는 블랙 스타킹을 추가. 음영과
질감으로 매혹적인 다리의 입체감을 표현한다.

## *Pick up*

귀엽게 서 있는 포즈로 여동생
같은 상큼함을 어필한다.

### *Pick up*
전체적으로 몸의 움직임이
적은 포즈. 오른쪽 무릎을
살짝 구부려 섹시함을 드러
냈다.

### *Illustrator Comment*

4인조 아이돌 그룹. 왼쪽부터 글래머러스한 맏언니, 귀여운 막내,
시크한 센터, 분위기 메이커. 제각각의 캐릭터를 살렸다. (유노키)

### *Pick up*
다른 멤버에 비해 의상이 화려하다.
흑백으로 빛나는 액세서리는 개성
넘치는 멋을 연출한다.

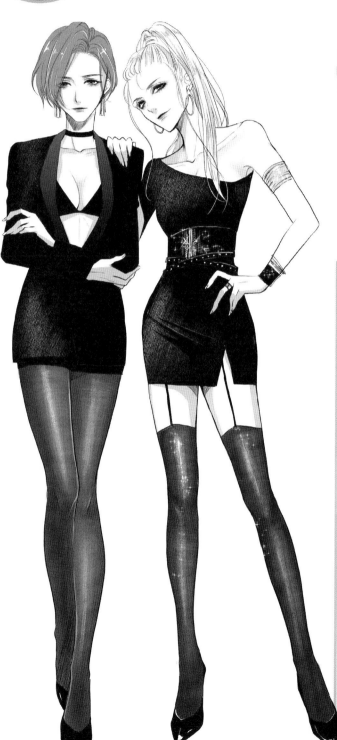

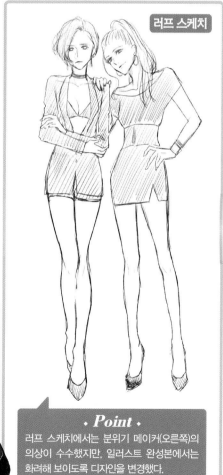

러프 스케치

### *Point*
러프 스케치에서는 분위기 메이커(오른쪽)의
의상이 수수했지만, 일러스트 완성본에서는
화려해 보이도록 디자인을 변경했다.

# 록밴드 보컬

중성적 모습이 매력인 기타 보컬. 탄탄한 가창력과 연주 솜씨로 팬들을 사로잡는다.

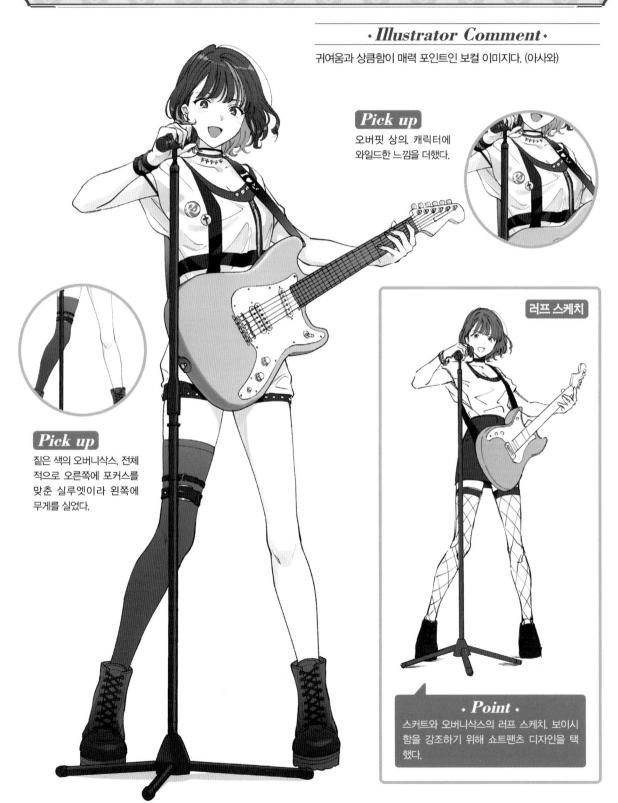

### *Illustrator Comment*

귀여움과 상큼함이 매력 포인트인 보컬 이미지다. (아사와)

### Pick up

오버핏 상의. 캐릭터에 와일드한 느낌을 더했다.

### Pick up

짙은 색의 오버니삭스. 전체적으로 오른쪽에 포커스를 맞춘 실루엣이라 왼쪽에 무게를 실었다.

### 러프 스케치

### *Point*

스커트와 오버니삭스의 러프 스케치. 보이시함을 강조하기 위해 쇼트팬츠 디자인을 택했다.

# 메이드 카페 직원

직원들이 정통 빅토리안 메이드 의상을 입고 서비스하는 메이드 카페. 그 중에서도 인기 있는 '안경 쓴 직원'이 휴게실에서 잠깐 쉬는 장면이다.

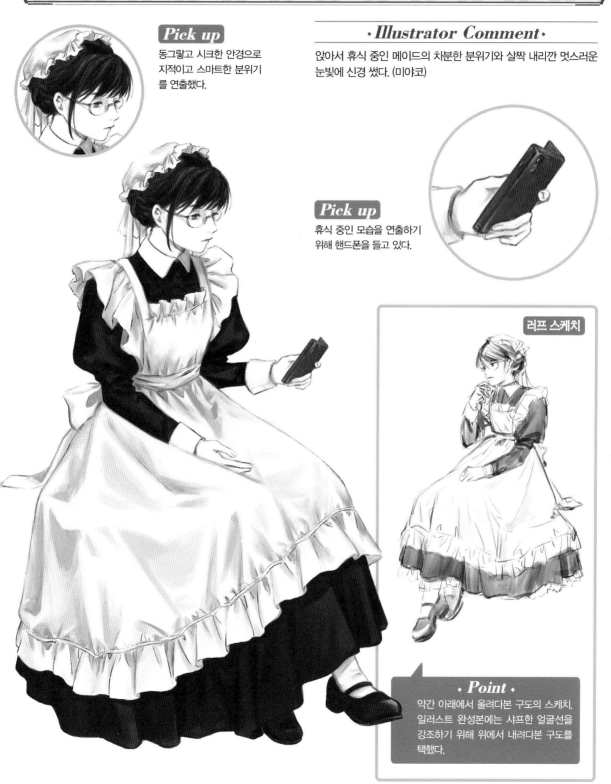

### *Pick up*

동그랗고 시크한 안경으로 지적이고 스마트한 분위기를 연출했다.

### •*Illustrator Comment*•

앉아서 휴식 중인 메이드의 차분한 분위기와 살짝 내리깐 멋스러운 눈빛에 신경 썼다. (미야코)

### *Pick up*

휴식 중인 모습을 연출하기 위해 핸드폰을 들고 있다.

러프 스케치

### • *Point* •

약간 아래에서 올려다본 구도의 스케치. 일러스트 완성본에는 샤프한 얼굴선을 강조하기 위해 위에서 내려다본 구도를 택했다.

# 카페 직원

어딘가 따분한 표정이 매력적인 카페 직원. 간판 미녀임에도 정작 본인은 무감각한 모습이다.

## Pick up

뒷머리를 깎아 올린 헤어스타일. 러프 스케치처럼 고개를 숙이면 앞머리가 내려가고, 한쪽 눈을 가리는 연출도 가능하다.

## ·Illustrator Comment·

묘한 매력을 가진 카페 직원. 이 직원을 보기 위해 카페를 찾는 숨은 단골도 있다고…. (에바)

## Pick up

강렬한 별 타투를 살짝 보이게 해서 희고 가냘픈 발목을 어필한다.

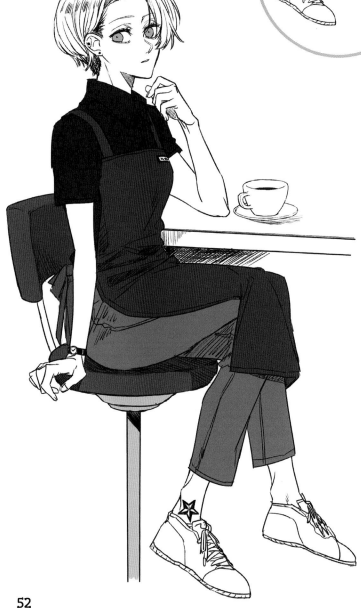

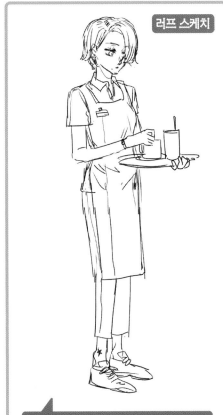

러프 스케치

## ·Point·

서 있는 모습의 러프 스케치. 일러스트 완성본에서는 발목에 새긴 별 타투를 강조하기 위해 팬츠 밑단이 올라가게끔 앉아 있는 포즈로 바꿨다.

# 바텐더

말끔한 포니테일이 매력적인 바텐더. 능숙한 말솜씨로 처음 온 손님도 매혹시켜버린다.

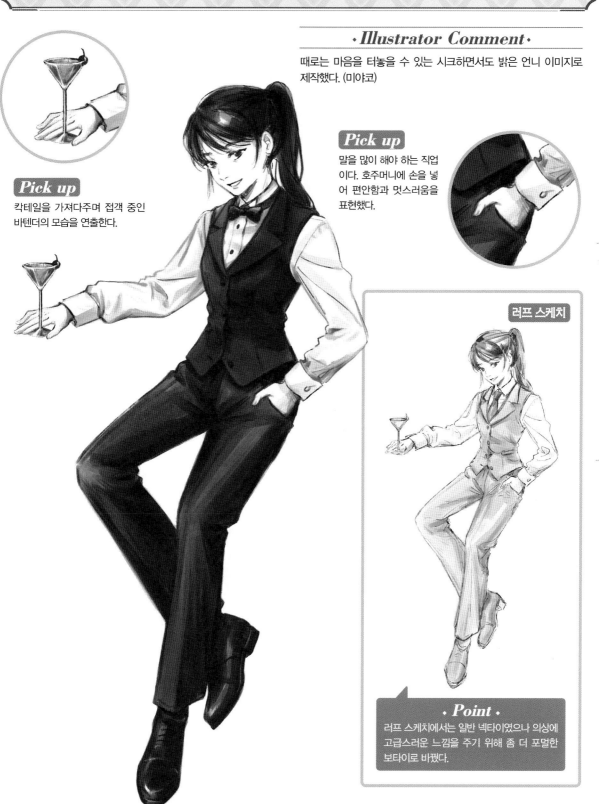

### Pick up

칵테일을 가져다주며 접객 중인
바텐더의 모습을 연출한다.

제 1 장 커리어우먼 그리기

## ·Illustrator Comment·

때로는 마음을 터놓을 수 있는 시크하면서도 밝은 언니 이미지로
제작했다. (미야코)

### Pick up

말을 많이 해야 하는 직업
이다. 호주머니에 손을 넣
어 편안함과 멋스러움을
표현했다.

러프 스케치

## ·Point·

러프 스케치에서는 일반 넥타이였으나 의상에
고급스러운 느낌을 주기 위해 좀 더 포멀한
보타이로 바꿨다.

# 휴식 중인 경리부 사원

어딘가 다가가기 어려운 분위기를 풍기는 경리. 불필요한 영수증은 받지 않는다. 점심시간에는 혼자 층계참에서 담배 한 대를 피운다.

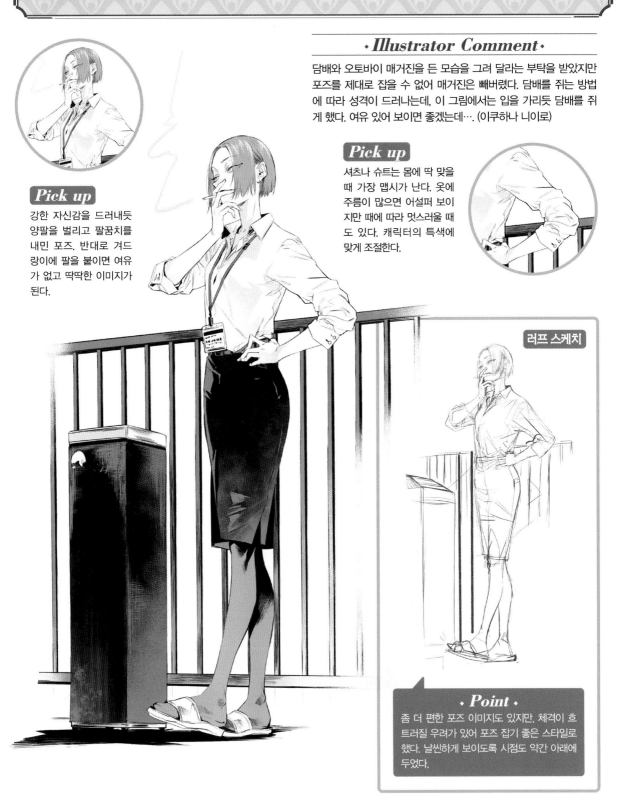

### · Illustrator Comment ·

담배와 오토바이 매거진을 든 모습을 그려 달라는 부탁을 받았지만 포즈를 제대로 잡을 수 없어 매거진은 빼버렸다. 담배를 쥐는 방법에 따라 성격이 드러나는데, 이 그림에서는 입을 가리듯 담배를 쥐게 했다. 여유 있어 보이면 좋겠는데…. (이쿠하나 니이로)

### Pick up

셔츠나 슈트는 몸에 딱 맞을 때 가장 맵시가 난다. 옷에 주름이 많으면 어설퍼 보이지만 때에 따라 멋스러울 때도 있다. 캐릭터의 특색에 맞게 조절한다.

### Pick up

강한 자신감을 드러내듯 양팔을 벌리고 팔꿈치를 내민 포즈. 반대로 겨드랑이에 팔을 붙이면 여유가 없고 딱딱한 이미지가 된다.

**러프 스케치**

### · Point ·

좀 더 편한 포즈 이미지도 있지만, 체격이 흐트러질 우려가 있어 포즈 잡기 좋은 스타일로 했다. 날씬하게 보이도록 시점도 약간 아래에 두었다.

# 전문직 여자

'일을 척척 해내는 커리어우먼'이라는 이미지는 사실 주위에서 멋대로 만든 이미지다. 일 처리가 빠를 뿐이지 일을 최우선시하는 건 아니다.

### Pick up

다가가기 어려울 것 같은 시크한 미녀. 그렇지만 핸드폰 스트랩은 그녀가 가장 좋아하는 연어초밥 모양으로 색다른 귀여움을 연출한다.

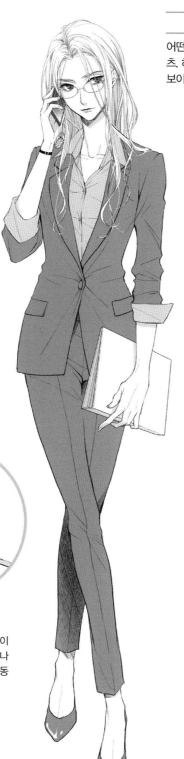

### *Illustrator Comment*

어떤 일이든 척척 해내는 커리어우먼 이미지. 몸에 딱 맞는 정장 팬츠. 허리를 날씬하게 잡아주고 다리는 교차시켜 여성적인 라인을 돋보이게 했다. 멋과 섹시함, 두 마리 토끼를 잡고자 한다. (유노키)

### Pick up

팽팽한 부분은 최대한 선을 가늘게 그리고, 반대로 그림자 진 부분은 굵게 그린다. 강약을 조절해 셔츠를 입체감 있게 표현했다.

제 1 장 커리어우먼 그리기

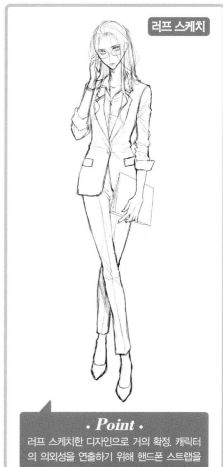

러프 스케치

### Pick up

자연스럽게 쥐면 손가락이 겹쳐진다. 손가락 하나하나에 각을 주어 멋스러운 손동작을 연출했다.

### *Point*

러프 스케치한 디자인으로 거의 확정. 캐릭터의 의외성을 연출하기 위해 핸드폰 스트랩을 추가했다.

# 이자카야에서 취한 직장 선배

여장부 기질로 후배에게 일을 많이 시키기도 하지만 챙겨줄 땐 잘 챙겨준다.

### *Pick up*

술에 취해 장난스럽게 웃는 얼굴. 여장부 캐릭터와 대비되는 귀여움을 표현했다.

## ·*Illustrator Comment*·

평소에는 후배를 카리스마 있게 이끌어가는 믿음직한 선배지만, 술자리에서는 애교 많은 강아지 같은 모습이다. (에바)

### *Pick up*

스타킹 신은 모습이 성숙한 매력을 보여준다. 직장 여성임을 나타낸다.

### *Pick up*

대충 걷어 올린 셔츠 소매. 털털한 성격을 드러내고 동시에 믿음직스러운 인상을 준다.

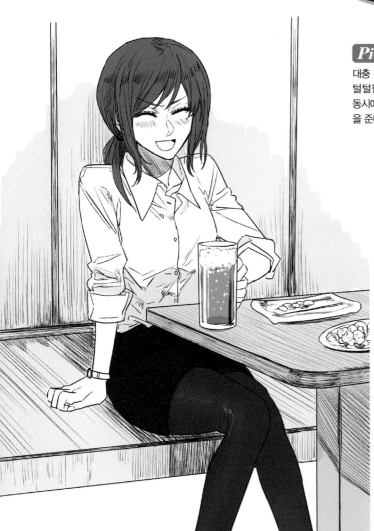

러프 스케치

### ·*Point*·

러프 스케치에는 방석과 물수건 등이 그려져 있다. 인물을 돋보이게 하기 위해 일러스트 완성본에서는 소품 몇 개를 뺐다.

# 의사

늘씬하고 큰 키가 특징. 이지적인 인상에 털털한 성격으로, 동료들에게 인기가 많다.

## ·*Illustrator Comment*·

기품과 능력을 갖춘 미녀 의사. 가운과 안경으로 의사 느낌을 내려고 했다. (유노키)

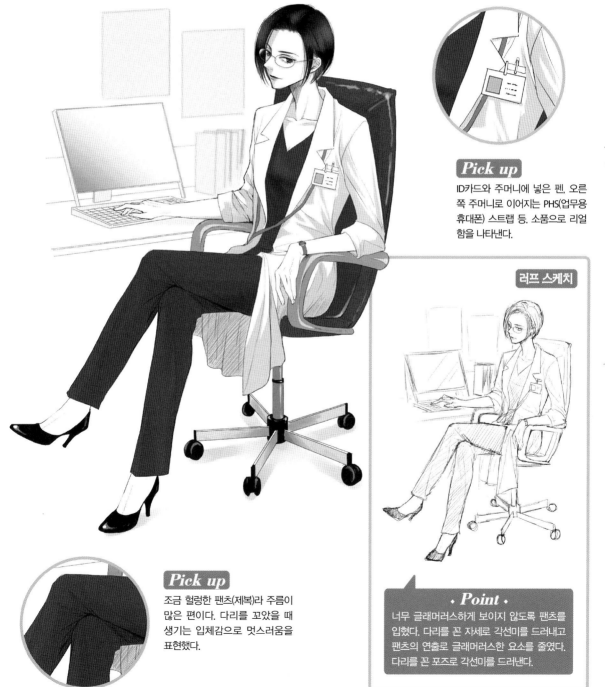

### Pick up

ID카드와 주머니에 넣은 펜, 오른쪽 주머니로 이어지는 PHS(업무용 휴대폰) 스트랩 등. 소품으로 리얼함을 나타낸다.

러프 스케치

### Pick up

조금 헐렁한 팬츠(제복)라 주름이 많은 편이다. 다리를 꼬았을 때 생기는 입체감으로 멋스러움을 표현했다.

### ·*Point*·

너무 글래머러스하게 보이지 않도록 팬츠를 입혔다. 다리를 꼰 자세로 각선미를 드러내고 팬츠의 연출로 글래머러스한 요소를 줄였다. 다리를 꼰 포즈로 각선미를 드러낸다.

# 연구원

연구실에서 며칠째 숙박하고 있다. 카페인이 새로운 영감을 가져다줄 거라 기대하며, 몇 잔을 마셨는지도 모를 커피에 다시 입을 댄다.

### *Pick up*
몸에 걸친 액세서리가 아무것 도 없다. 딱 필요한 옷만 입은 모습에서 그녀의 성격을 엿볼 수 있다.

### *Illustrator Comment*
자신이 필요하다고 생각하는 것 외에는 굳이 신경 쓰지 않는다는 이 미지로 그렸다. (n아쿠타)

### *Pick up*
약간 헝클어지고 정리가 안 된 헤어스타일. 겉모습에 신 경 쓰지 않는 털털한 성격을 나타낸다.

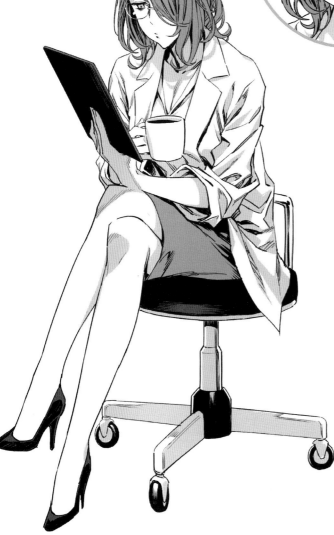

러프 스케치

### *Point*
늘 연구에 몰두하여 옷차림에는 별로 신경을 쓰지 않는다. 무의식적으로 과감히 다리를 꼰 포즈로 그렸다. 섹시함을 연출한다.

# 종합격투기 선수

민첩한 발놀림이 특기인 신인 종합격투가. 매서운 '스트레이트'로 상대를 제압한다!

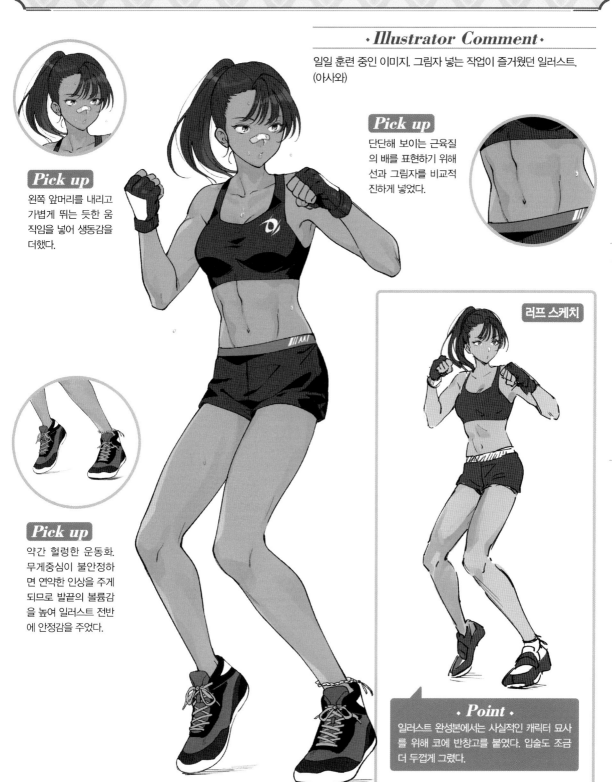

### •Illustrator Comment•

일일 훈련 중인 이미지. 그림자 넣는 작업이 즐거웠던 일러스트.
(아사와)

### Pick up

왼쪽 앞머리를 내리고 가볍게 뛰는 듯한 움직임을 넣어 생동감을 더했다.

### Pick up

단단해 보이는 근육질의 배를 표현하기 위해 선과 그림자를 비교적 진하게 넣었다.

### Pick up

약간 헐렁한 운동화. 무게중심이 불안정하면 연약한 인상을 주게 되므로 발끝의 볼륨감을 높여 일러스트 전반에 안정감을 주었다.

러프 스케치

### • Point •

일러스트 완성본에서는 사실적인 캐릭터 묘사를 위해 코에 반창고를 붙였다. 입술도 조금 더 두껍게 그렸다.

# 공무 중인 형사

거물급 범인 체포를 이제 막 끝낸 형사. 얼굴에 박치기를 당하면서도 업어치기 한판으로 범인을 제압했다.

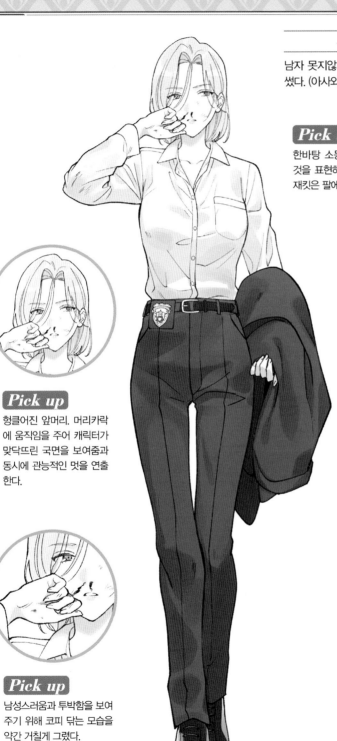

## *Illustrator Comment*

남자 못지않게 기가 세고 힘 있는 여형사로 표현하기 위해 신경을 썼다. (아사와)

### *Pick up*

한바탕 소동이 있었다는 것을 표현하기 위해 정장 재킷은 팔에 걸쳤다.

### *Pick up*

헝클어진 앞머리. 머리카락에 움직임을 주어 캐릭터가 맞닥뜨린 국면을 보여줌과 동시에 관능적인 멋을 연출한다.

### *Pick up*

남성스러움과 투박함을 보여주기 위해 코피 닦는 모습을 약간 거칠게 그렸다.

러프 스케치

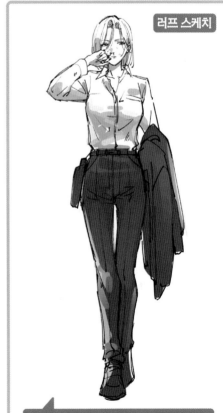

### *Point*

힙 홀스터를 장착한 러프 스케치. 맨손으로 범인을 제압했다는 것을 강조하기 위해 경찰 배지로 바꿨다.

# 잠입 수사 중인 형사

VIP 고객이 모인 파티에 잠입 수사 중. 경비로 구입한 드레스는 점차 남루해진다.

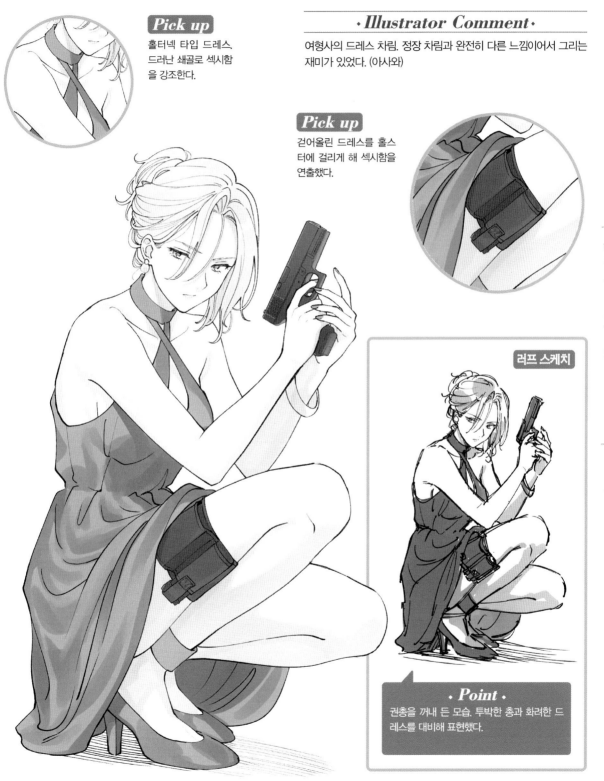

### *Pick up*

홀터넥 타입 드레스. 드러난 쇄골로 섹시함을 강조한다.

### *· Illustrator Comment ·*

여형사의 드레스 차림. 정장 차림과 완전히 다른 느낌이어서 그리는 재미가 있었다. (아사와)

### *Pick up*

걷어올린 드레스를 홀스터에 걸리게 해 섹시함을 연출했다.

**러프 스케치**

### *· Point ·*

권총을 꺼내 든 모습. 투박한 총과 화려한 드레스를 대비해 표현했다.

# 군인

명문가 출신 엘리트 장교. 얼음같이 차가운 눈빛으로 부하들을 통솔한다.

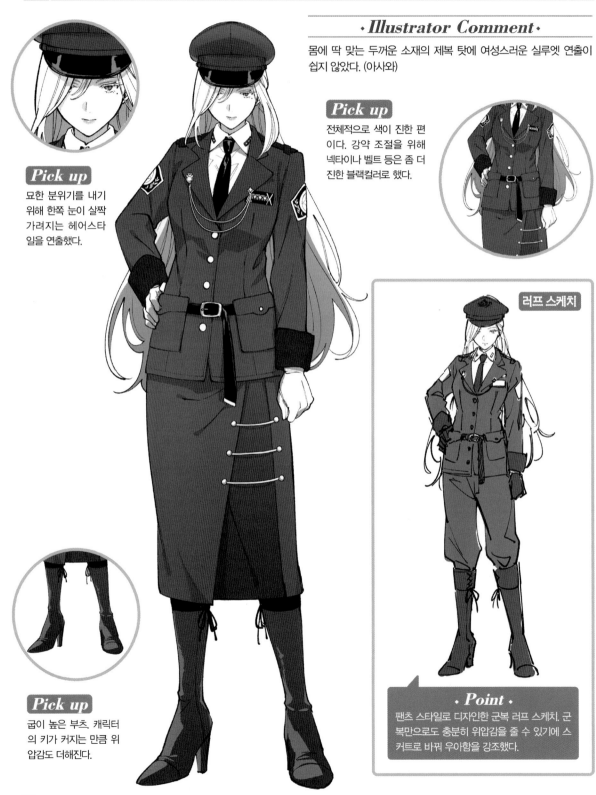

## • Illustrator Comment •

몸에 딱 맞는 두꺼운 소재의 제복 탓에 여성스러운 실루엣 연출이 쉽지 않았다. (아사와)

### Pick up

전체적으로 색이 진한 편이다. 강약 조절을 위해 넥타이나 벨트 등은 좀 더 진한 블랙컬러로 했다.

### Pick up

묘한 분위기를 내기위해 한쪽 눈이 살짝 가려지는 헤어스타일을 연출했다.

### 러프 스케치

### Pick up

굽이 높은 부츠. 캐릭터의 키가 커지는 만큼 위압감도 더해진다.

### • Point •

팬츠 스타일로 디자인한 군복 러프 스케치. 군복만으로도 충분히 위압감을 줄 수 있기에 스커트로 바꿔 우아함을 강조했다.

# 해커

펑크스타일로 꾸민 해커. '크래커'라 불리는 것을 싫어한다.

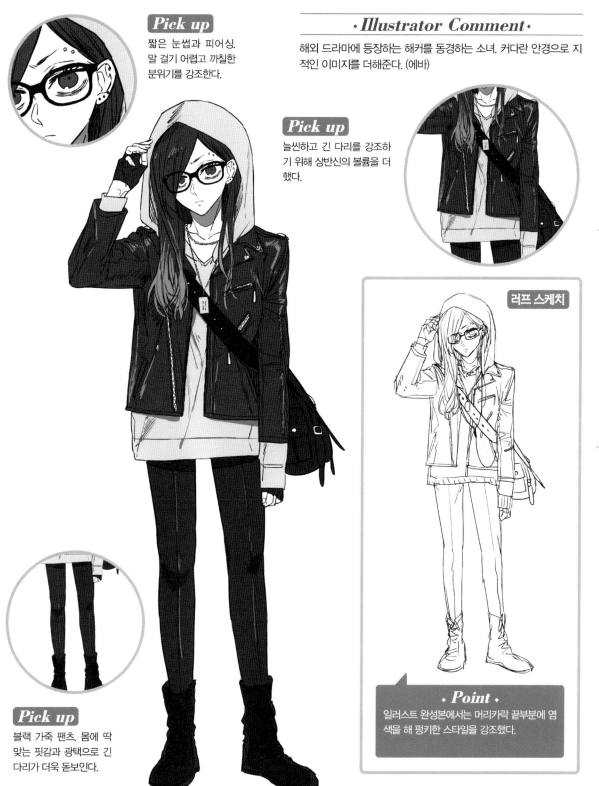

### Pick up
짧은 눈썹과 피어싱. 말 걸기 어렵고 까칠한 분위기를 강조한다.

### · Illustrator Comment ·
해외 드라마에 등장하는 해커를 동경하는 소녀. 커다란 안경으로 지적인 이미지를 더해준다. (에바)

### Pick up
늘씬하고 긴 다리를 강조하기 위해 상반신의 볼륨을 더했다.

러프 스케치

### · Point ·
일러스트 완성본에서는 머리카락 끝부분에 염색을 해 펑키한 스타일을 강조했다.

### Pick up
블랙 가죽 팬츠. 몸에 딱 맞는 핏감과 광택으로 긴 다리가 더욱 돋보인다.

# 도박사

유명한 도박사. 큐를 능숙하게 다루며 공을 정확하게 컨트롤한다.

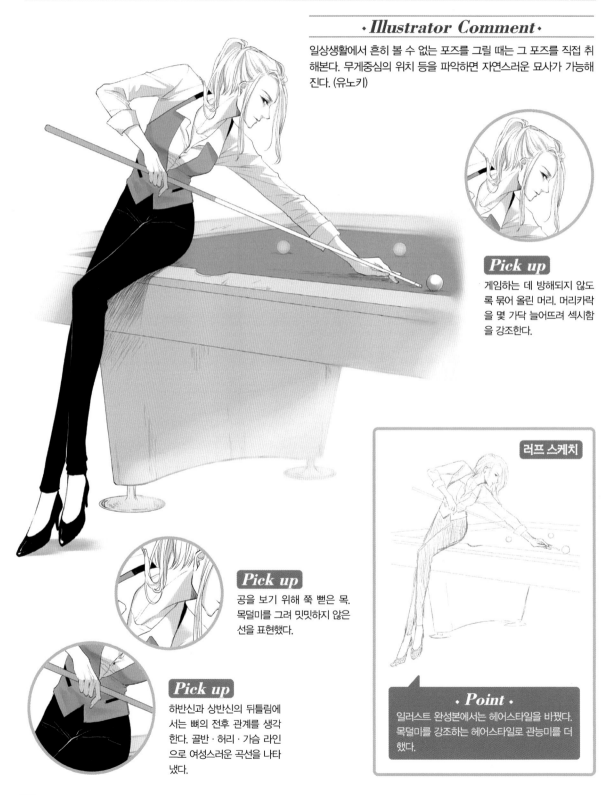

### *Illustrator Comment*

일상생활에서 흔히 볼 수 없는 포즈를 그릴 때는 그 포즈를 직접 취해본다. 무게중심의 위치 등을 파악하면 자연스러운 묘사가 가능해진다. (유노키)

### *Pick up*

게임하는 데 방해되지 않도록 묶어 올린 머리. 머리카락을 몇 가닥 늘어뜨려 섹시함을 강조한다.

### *Pick up*

공을 보기 위해 쭉 뻗은 목. 목덜미를 그려 밋밋하지 않은 선을 표현했다.

### *Pick up*

하반신과 상반신의 뒤틀림에서는 뼈의 전후 관계를 생각한다. 골반·허리·가슴 라인으로 여성스러운 곡선을 나타냈다.

러프 스케치

### *Point*

일러스트 완성본에서는 헤어스타일을 바꿨다. 목덜미를 강조하는 헤어스타일로 관능미를 더했다.

# 갱스터

거리에서 성장한 여걸. 그녀를 '여자'라고 얕본 남자들의 말로는….

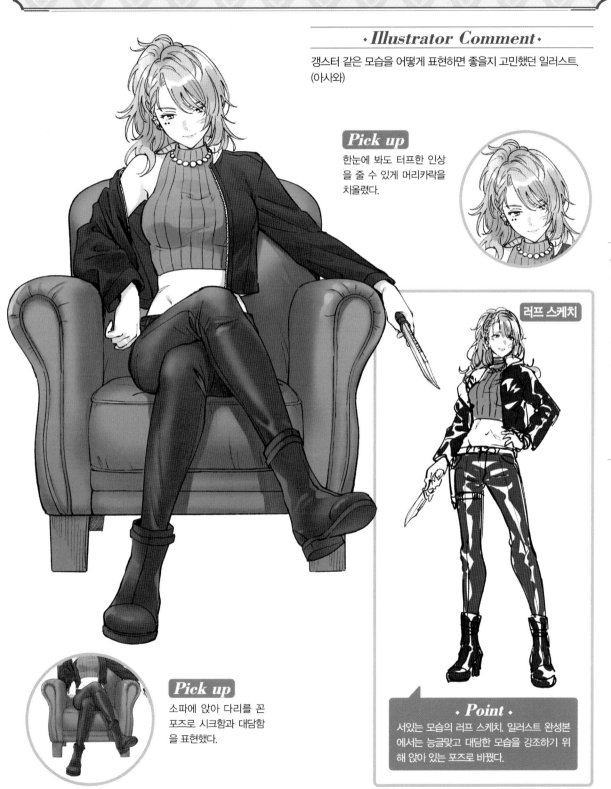

### ◆*Illustrator Comment*◆

갱스터 같은 모습을 어떻게 표현하면 좋을지 고민했던 일러스트.
(아사와)

### *Pick up*

한눈에 봐도 터프한 인상을 줄 수 있게 머리카락을 치올렸다.

러프 스케치

### *Pick up*

소파에 앉아 다리를 꼰 포즈로 시크함과 대담함을 표현했다.

### ◆*Point*◆

서있는 모습의 러프 스케치, 일러스트 완성본에서는 능글맞고 대담한 모습을 강조하기 위해 앉아 있는 포즈로 바꿨다.

# 흉수

유엽도(柳葉刀)는 이제 그녀와 한 몸이다. 칼끝을 본 순간 상대는 이미 죽음 목숨. 아무리 강한 상대라도 그녀로부터 쉽게 달아날 수 없다.

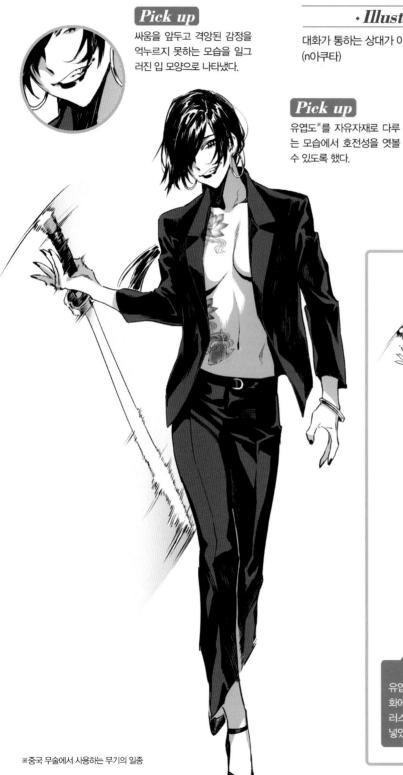

### *Pick up*

싸움을 앞두고 격앙된 감정을 억누르지 못하는 모습을 일그러진 입 모양으로 나타냈다.

### *Illustrator Comment*

대화가 통하는 상대가 아니다. 그런 성향이 전해지도록 신경을 썼다. (n아쿠타)

### *Pick up*

유엽도※를 자유자재로 다루는 모습에서 호전성을 엿볼 수 있도록 했다.

**러프 스케치**

### *Point*

유엽도(柳葉刀)를 주무기로 사용하며, 홍콩 영화에서 나올 법한 검객 이미지로 표현했다. 일러스트 완성본에서는 복부에도 타투를 그려 넣었다.

※중국 무술에서 사용하는 무기의 일종

# 죄수

과묵한 성격. 교도 작업 중 더운지 상의를 벗었다. 팔에 드러난 문신이 그녀의 과거를 짐작케 한다.

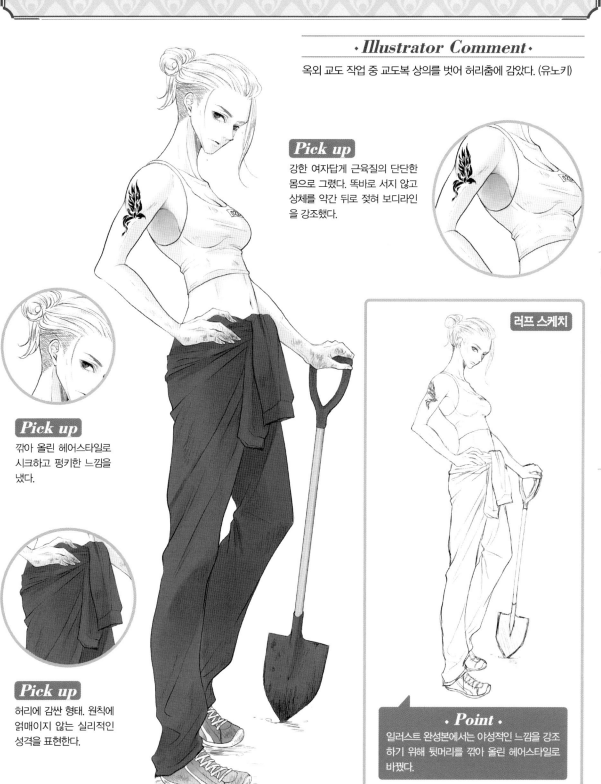

## *Illustrator Comment*

옥외 교도 작업 중 교도복 상의를 벗어 허리춤에 감았다. (유노키)

### *Pick up*

강한 여자답게 근육질의 단단한 몸으로 그렸다. 똑바로 서지 않고 상체를 약간 뒤로 젖혀 보디라인을 강조했다.

### *Pick up*

깎아 올린 헤어스타일로 시크하고 펑키한 느낌을 냈다.

### *Pick up*

허리에 감싼 형태. 원칙에 얽매이지 않는 실리적인 성격을 표현한다.

러프 스케치

### *Point*

일러스트 완성본에서는 야성적인 느낌을 강조하기 위해 뒷머리를 깎아 올린 헤어스타일로 바꿨다.

# 생존자

채 사막화되지 않은 도시를 찾아 헤매는 방랑자. 문명이 붕괴된 후에 태어난 그녀는 이 장소가 과거에 대도시였다는 사실을 까맣게 모른다.

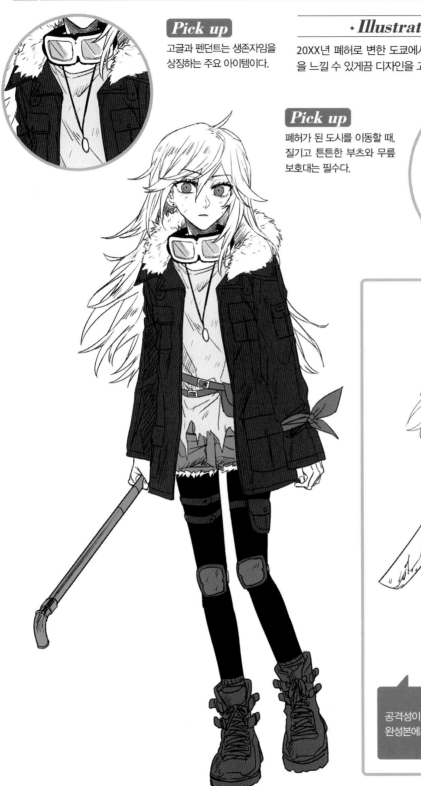

### *Pick up*

고글과 펜던트는 생존자임을 상징하는 주요 아이템이다.

### *Illustrator Comment*

20XX년 폐허로 변한 도쿄에서 살아남은 소녀. 허무 속에서 생명력을 느낄 수 있게끔 디자인을 고안했다. (에바)

### *Pick up*

폐허가 된 도시를 이동할 때, 질기고 튼튼한 부츠와 무릎 보호대는 필수다.

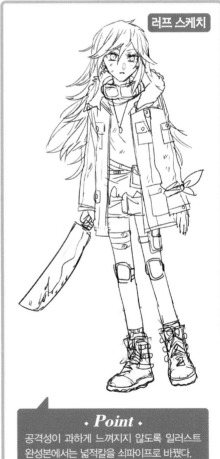

러프 스케치

### *Point*

공격성이 과하게 느껴지지 않도록 일러스트 완성본에서는 넓적칼을 쇠파이프로 바꿨다.

# 멋진 여학생 그리기

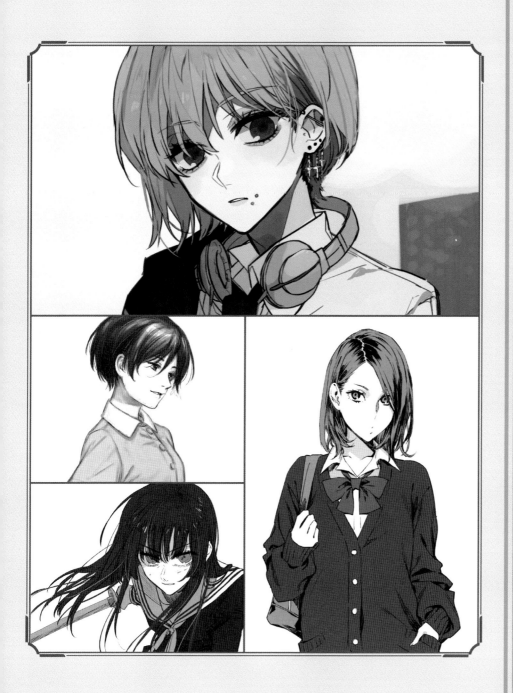

# 밴드부원

어둡고 무거운 하늘. 쐐기를 박은 듯한 수많은 피어싱. 관처럼 묵직한 기타 케이스. 그녀의 숨겨진 창조성은 어떤 것에도 쉽게 얽매이지 않는다.

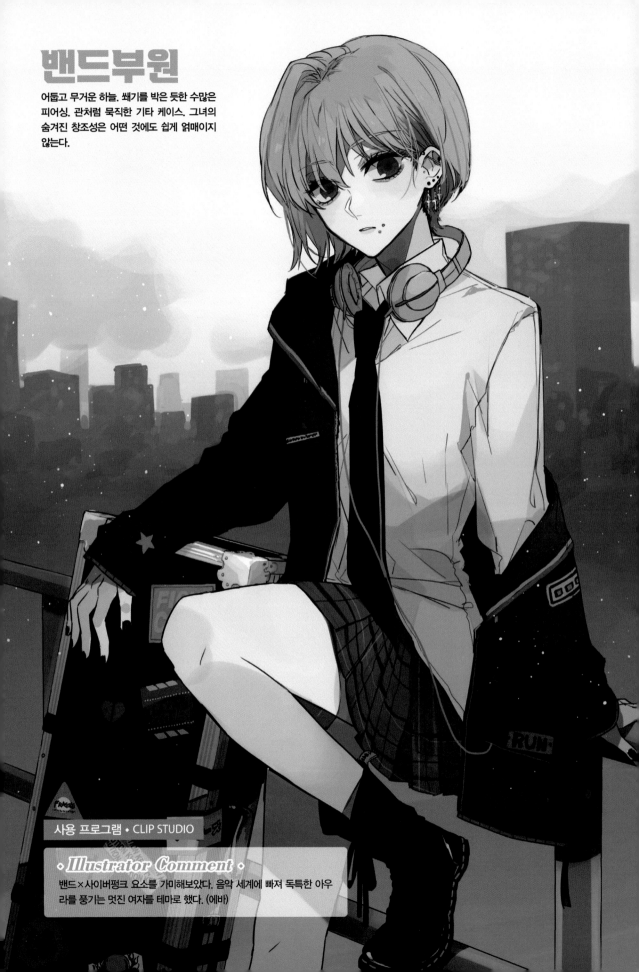

사용 프로그램 • CLIP STUDIO

### ◆ Illustrator Comment ◆
밴드×사이버펑크 요소를 가미해보았다. 음악 세계에 빠져 독특한 아우라를 풍기는 멋진 여자를 테마로 했다. (에바)

# 캐릭터 디자인

### *Pick up*

밴드부원의 심벌인 헤드폰을 목에 걸었다. 짧은 머리로 허전해 보이기 쉬운 목 주위를 볼륨 업시켜 멋스러움을 연출한다.

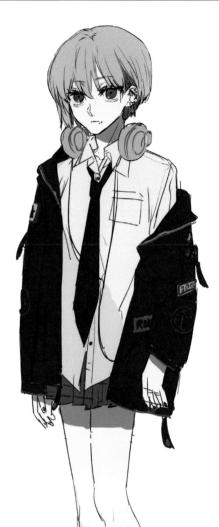

### *Pick up*

귓불에서 찰랑거리는 피어싱과 연골과 연골 사이를 잇는 사선 피어싱. 입가에 박은 피어싱도 멋스러운 포인트 중 하나다.

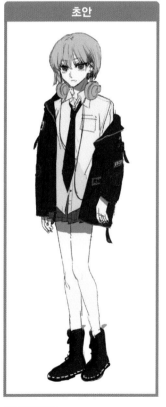

**초안**

### *Point*

초안은 일러스트 완성본보다 뒷머리가 약간 더 길었다. 피어싱을 강조하기 위해 뒷머리를 일부 제거하고 밴드부의 속성을 표현하기 위해 기타 케이스도 그렸다.

### *Pick up*

밴드×사이버펑크 콘셉트를 강조하는 소품. 하드 케이스의 차가운 질감이 멋스러움을 돋보이게 한다.

 # 일러스트 제작 과정

##  러프 스케치

인물 디자인(71쪽)을 정한 다음 구도와 포즈를 정하기 위해 러프 스케치를 그린다.

여기서는 '파이프 난간에 앉은 포즈'와 '기타 케이스에 팔꿈치를 올리고 선 포즈' 두 가지 러프 스케치를 그렸다. 피어싱을 강조하고 싶어 귀가 약간 크게 보이는 전자를 택했다.

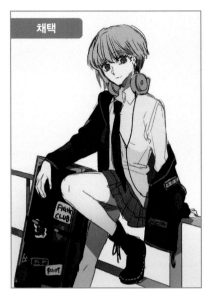

채택

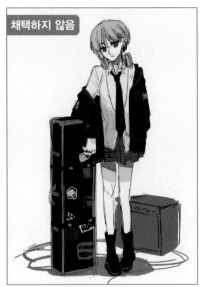

채택하지 않음

---

##  선화

### 강조하고 싶은 부분의 선은 진하게 그린다

윤곽이나 위쪽 속눈썹 등 강조하고 싶은 부분을 진하게 그린다. 왼쪽 허벅지 등 앞쪽에 있는 부위도 마찬가지다. 이것으로 깊이와 입체감을 만들어낸다.

얼굴 주위(아래 속눈썹, 코, 입, 앞머리 등)는 피부색을 칠할 때 주변 색상과 잘 어우러지도록 클리핑한 레이어를 추가하여 선의 색을 바꿔 나간다.

*Point*

얼굴 주위의 선에는 레드나 핑크컬러 계열이 잘 어울린다. 너무 밝은 색이나 연한색으로 하면 밋밋한 인상을 주므로 블랙컬러에 가까운 색을 사용하여 강약을 조절한다. 머리카락의 끝부분 등 빛이 들어오는 부분에는 투명한 표현을 위해 핑크와 오렌지컬러를 사용했다.

색 바꾸기 전

색 바꾼 후

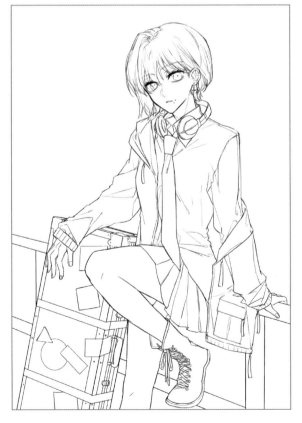

 밑색

### 그레이컬러 그라데이션으로
### 투명함을 표현한다

밑색은 부위마다 레이어를 나눈다. 어떤 부위라도
투명도가 낮은(불투명도 20~30%) 레이어를 겹친
뒤에 그레이컬러나 같은 계열로 칠하면 자연스럽
게 어우러져 입체감과 깊이를 만들어낸다.
또 [에어브러시(부드러움)]로 그레이컬러 계열을
그라데이션하면, 희미하게 묽어지는 듯한 투명함
을 만들 수 있다. 이 단계에서는 세세하게 그리지
말고 큰 브러시([물 많음])로 대략 덧칠하는 것을
추천한다.

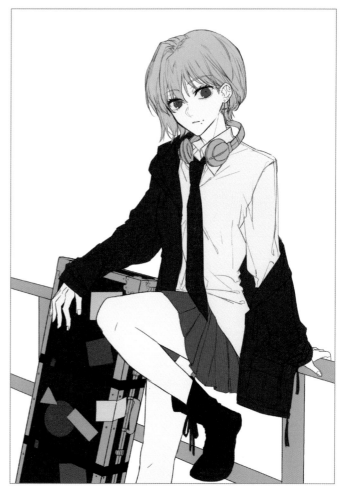

## 🛡 그림자 넣기

### 여러 컬러로 그림자 두께를 표현한다

그림자는 부위에 따라 1~3단계로 나누어 넣는다. '눈동자', '피부', '상의', '기타 케이스', '파이프 난간'은 2단계, '셔츠'는 3단계에서 그림자를 넣는다.

각 부위의 【밑색 레이어】 위에 【그림자 레이어】를 만들고 나서 투명도를 낮춘 연한 컬러로 기본이 되는 그림자를 넣는다. 그림자를 겹치는 부위에 레이어를 더 겹쳐 자잘한 부분의 그림자를 더 진한 색으로 넣는다. 그림자를 여러 컬러로 칠하면 사물의 두께를 표현할 수 있다.

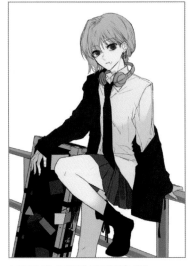 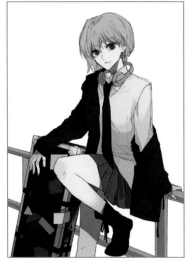

▲기본이 되는 그림자를 연하게 넣은 상태

▲【그림자 레이어】를 겹쳐 더 진하고 자잘한 그림자까지 넣은 상태

> **Point**
> 단단한 물체의 그림자(기타 케이스나 파이프 난간)는 직선적이고 뚜렷한 선을 넣고 옷이나 인물의 그림자는 흐릿한 곡선을 넣는다. 그림자를 넣는 방법으로도 각각의 질감을 표현할 수 있다.

---

## 🛡 피부 칠하기

### 붉은 기를 더해 따뜻한 느낌을 표현한다

투명도를 낮춘 레이어를 겹쳐 너무 진해지지 않도록 한다. [물 많음] 브러시로 관절이나 손가락을 칠한다. 피부의 부드러움을 표현하기 위해 핑크컬러 계열과 붉은 기가 있는 색을 사용한다.

하이라이트는 줄이고, 광택이 없는 차분한 분위기로 만들었다. 피부는 평평한 부위라 입체감을 만들기 위해서는 무턱대고 그리지 않는 것이 좋다.

| | |
|---|---|
|  | 100% 표준<br>매니큐어 |
| | 28% 곱하기<br>피부(그림자 2) |
| | 100% 표준<br>피부(그림자 1) |
| | 100% 표준<br>피부 |

| 피부 | +그림자 1 | +그림자 2, 매니큐어 |
|---|---|---|
|  |  |  |
|  |  |  |

 ## 눈동자 칠하기

### 하이라이트를 겹쳐 깊이를 만들어낸다

눈동자는 작은 부위다. 깊이를 만들기 위해 많은 색을 겹치다 보니 레이어 수가 많아졌다.

먼저 흰자위 부분에 [진한 수채] 브러시로 그림자를 넣는다. 그림자는 너무 진해지지 않도록 연하고 푸르스름한 그레이 컬러로 넣었다. 검은자위 아래쪽에서 밝아지는 색을 [에어브러시(부드러움)]로 칠하고, 입체감을 만들어낸다(【검은자위(하이라이트 1)】).

레이어를 추가해 위에서부터 [진한 수채] 브러시루 그림자를 넣거나(【검은자위(그림자 1)】), 홍채를 그린다(【검은자위(그림자 2)】). 빨려 들어가는 듯한 깊이를 만들어낼 수 있다. 마지막으로 눈동자 위쪽에 밝은색을 넣어(【검은자위(하이라이트 2)】) 보석 같은 투명함을 표현한다.

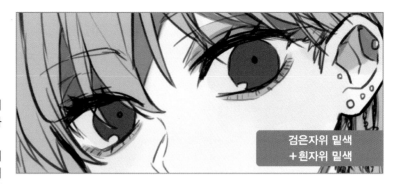

검은자위 밑색
+ 흰자위 밑색

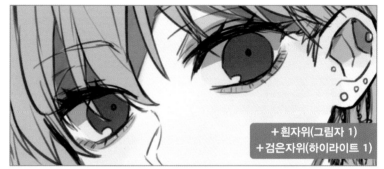

+ 흰자위(그림자 1)
+ 검은자위(하이라이트 1)

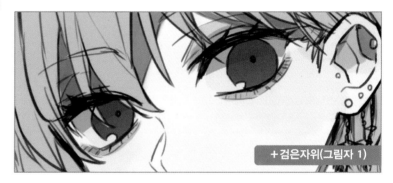

+ 검은자위(그림자 1)

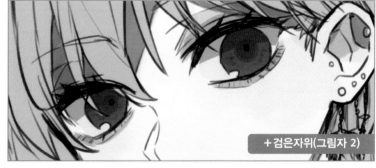

+ 검은자위(그림자 2)

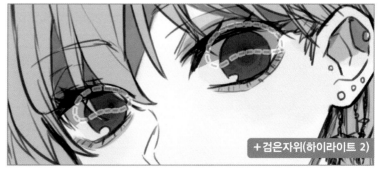

+ 검은자위(하이라이트 2)

75

## 🛡️ 얼굴 칠하기

### 연한 색을 겹쳐 표정을 섬세하게 표현한다

연한 색을 겹쳐 표정을 섬세하게 표현한다 볼이나 코끝, 입술 등은 특히 투명도를 낮춘 연한 색을 사용해 **[물 많음]** 브러시로 세밀하게 채색한다.

위아래 눈꺼풀에 그린 아이섀도로 눈을 강조한다. 아래 눈꺼풀은 핑크컬러 계열로 하고, 색소를 연하게 해 쓸쓸함을 표현했다. 입 주위의 피어싱도 이 단계에서 채색하고, 더불어 선 색도 바꿔 나간다. (72쪽 참조)

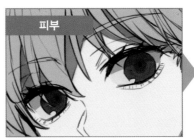

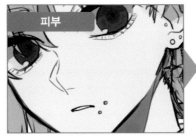

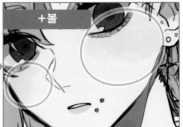

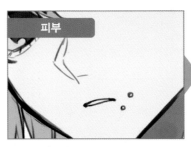

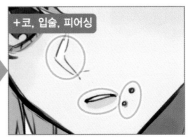

## 🛡️ 머리카락 칠하기

### 오렌지컬러 하이라이트로 부드러운 광택을 표현한다

머리카락 끝부분과 정수리에 밝은 색 그라데이션을 넣으면 머리카락에 투명함이 나타난다(**【밑색 1】【밑색 2】**). 부분 염색한 퍼플컬러와 그림자를 넣는다(**【보라색】【그림자】**). 마지막으로 '표준 모드(불투명도 100%)' 레이어를 추가하여 하이라이트를 그린다. 하이라이트에는 오렌지컬러 계열을 사용해 부드러운 광택을 냈다.

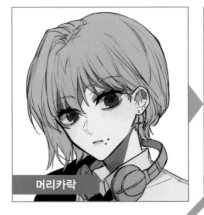

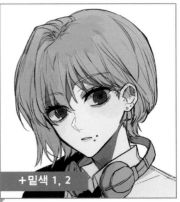

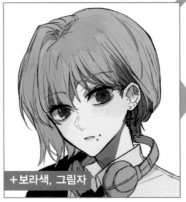

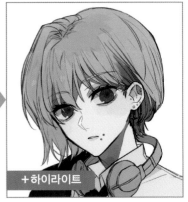

 # 재킷 칠하기

## 광택 있는 소재 칠하는 방법

의류는 소재에 따라 질감이 달라지므로 구분하여 그릴 필요가 있다. 재킷(상의)은 화학 섬유 계통의 광택 있는 소재여서 밝은 그라데이션과 하이라이트를 넓게 넣어 광택을 냈다.

재킷뿐만 아니라 의복 또한 면적이 넓어 빛의 영향을 많이 받는다. 빛의 위치를 생각하며 음영을 넣는다.

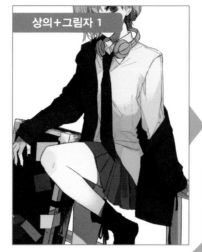

상의+그림자 1

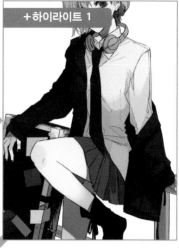

+하이라이트 1

| | |
|---|---|
| 100% 표준 상의 | |
| 32% 표준 | 상의(하이라이트 2) |
| 100% 표준 | 상의(무늬) |
| 23% 곱하기 | 상의(그림자 2) |
| 20% 표준 | 상의(하이라이트 1) |
| 53% 표준 | 상의(그림자 1) |
| 100% 표준 | 상의 |

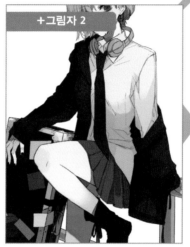

+그림자 2

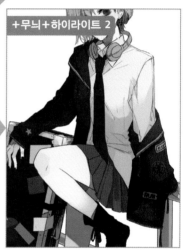

+무늬+하이라이트 2

 # 셔츠 칠하기

## 부드러운 소재 칠하는 방법

부드러운 면 소재 셔츠라서 그림자를 겹쳐 질감을 표현한다. 먼저 그림자를 연하게 칠하고(【그림자 1】), 빛이 들어오는 가슴 부위 등에 하이라이트를 넣는다(【하이라이트】). 다시 레이어를 겹쳐 그림자를 세밀하게 그린다(【그림자 2】【그림자 3】).

| | |
|---|---|
| 100% 표준 셔츠 | |
| 45% 표준 | 셔츠(그림자 3) |
| 100% 표준 | 셔츠(그림자 2) |
| 52% 표준 | 셔츠(하이라이트) |
| 39% 표준 | 셔츠(그림자 1) |
| 100% 표준 | 셔츠 |

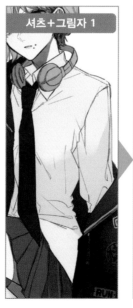

셔츠+그림자 1

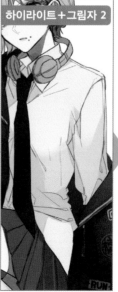

하이라이트+그림자 2

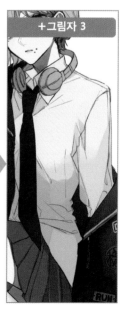

+그림자 3

## 🛡 스커트 칠하기

### 두꺼운 소재 칠하는 방법

스커트는 셔츠와 달리 소재가 두꺼우므로 빈틈없이 넓게 그림자를 넣는다. 밑색(【스커트】)을 하고
그림자를 넣은 뒤,【무늬 1】(굵은 가로선),【무늬 2】(가는 가로선),【무늬 3】(가는 세로선)을 그린다.
마지막으로 하이라이트를 넣어 완성한다.

## 🛡 부츠 칠하기

### 단단하고 광택 있는 소재 칠하는 방법

부츠는 단단하고 광택이 있어 **[진한 수채]**
브러시로 연한 하이라이트를 넓게 넣는다
(【하이라이트 1】). 그 위에 **[진한 연필]** 브러
시로 밝은 화이트 컬러 하이라이트도 넣었
다(【하이라이트 2】). 무늬와 그라데이션을
추가해서 마무리한다(【무늬】【그라데이션】).

## 🛡 넥타이 & 헤드폰 칠하기

### 단순하게 그리고 강약을 조절한다

넥타이는 단순하게 그린다. 그
림자를 넣은 뒤 하이라이트를
넣어 완성한다.
단순함을 포인트로 그림의 강
약을 조절한다.

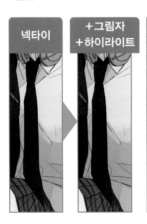

얼굴에 그림자 지는 형태를
떠올리며 그림자를 그린다. 하
이라이트를 추가하고, 퍼플컬
러 라인을 그려 완성한한다.

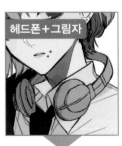

## 🛡 피어싱 칠하기

### 세부적으로 그려 존재감을 더해준다

각 부위의 폴더와 별도로 '표준 모드(불투명도 100%)' 레이어를 추가해 귀 피어싱을 칠한다. 액세서리가 메인은 아니지만, 꼼꼼하게 그리면 그림의 전체적인 완성도가 높아진다.

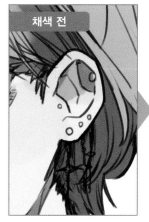

채색 전

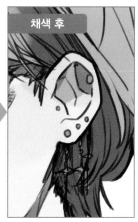

채색 후

---

## 🛡 기타 케이스 & 스티커 칠하기

### 인물과의 균형을 생각하며 세부적으로 그린다

기타 케이스의 실버컬러 금속 부분은 실물을 관찰해 그리면 상상하면서 그리는 것보다 완성도가 높아진다.
공간이 조금 남아서 레이어를 추가해 스티커를 더 그렸다 (【스티커 4】). 소품이 너무 눈에 띄면 인물의 존재감이 약해지니 그림자를 넣어 강약을 조절한다.

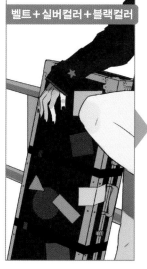

벨트＋실버컬러＋블랙컬러

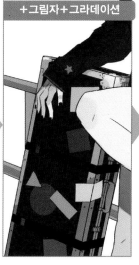

＋그림자＋그라데이션

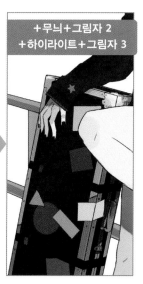

＋무늬＋그림자 2
＋하이라이트＋그림자 3

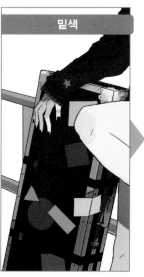

밑색

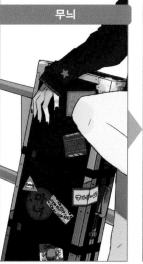

무늬

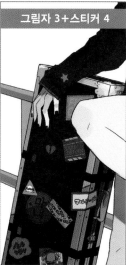

그림자 3＋스티커 4

79

 ## 파이프 난간 칠하기

### 금속 칠하는 방법

파이프 난간은 금속 재질의 딱딱한 물질이므로 뚜렷한 직선으로 그림자를 넣는다. 인물 그림자를 넣은 후 하이라이트를 넣는다. 왼쪽 파이프를 약간 연하게(【그라데이션 1】) 그리고 인물의 그림자를 진하게 넣는다(【그라데이션 2】).

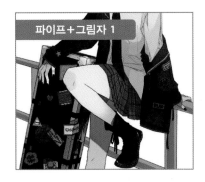
파이프+그림자 1

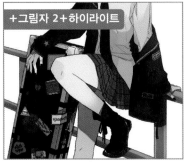
+그림자 2+하이라이트

+그라데이션1, 2

 ## 배경 그리기

### 원근의 강약을 조절해 공간을 표현한다

배경은 단순하게 했다. 멀리 있는 것은 연하게, 가까이 있는 것은 진하게 그리면 원근감이 생긴다.

[에어브러시(부드러움)]로 그라데이션을 넣고 (【그라데이션 1】【그라데이션 2】), 구름과 빌딩 등을 [진한 수채] 브러시로 연하게 그린다 (【구름 1】【건물】). 하늘 높이 갈수록 색이 밝아지게 그라데이션을 넣고, 스러지는 듯한 공허한 거리를 표현했다. 인물의 발 쪽으로 갈수록 점차 밝아지도록 하면, 인물과의 대비가 생겨 깊이감을 만든다.

'표준 모드(불투명도 58%)' 설정으로 「밝기/대비」 색 조정 레이어를 추가하여 대비를 「+20」으로 설정하고 밝기를 조정한다(【밝기/대비(배경)】).

배경 색+그라데이션 1, 2

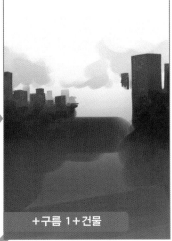
+구름 1+건물

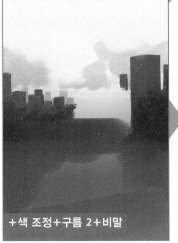
+색 조정+구름 2+비말

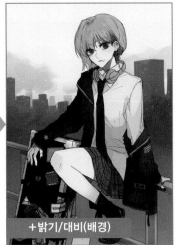
+밝기/대비(배경)

 **완성**

## 세부적으로 그리고, 효과를 입혀 그림 전체를 조정한다

마무리하기에 앞서 배경 이외의 레이어를 하나로 합친 후 세부적으로 그려나간다. 섬세한 표현을 위해 머리카락을 덧그리거나 기타 케이스 등 소품의 오염된 부분도 꼼꼼히 그린다(【결합 후(마무리용)】).

부위마다 넣은 그림자와는 별개로 그림 전체에 넓게 그림자를 넣는다(【그림자】). 아래에서 반사광을 넣어(【하이라이트(아래)】) 일러스트 전체를 강조한다. 여기에서도 「밝기/대비」색조 보정 레이어를 추가해 밝기를 「+3」, 대비를 「−1」로 설정하여 밝기를 조정한다(【밝기/대비(캐릭터)】).

마지막으로 형광 그린 비말을 흩뿌려 포인트를 준다. 그림에 화려함이 더해져 멋진 일러스트가 완성된다(【비말】).

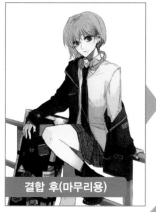
결합 후(마무리용)

+그림자

+밝기/대비(캐릭터)

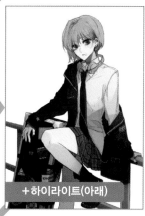
+하이라이트(아래)

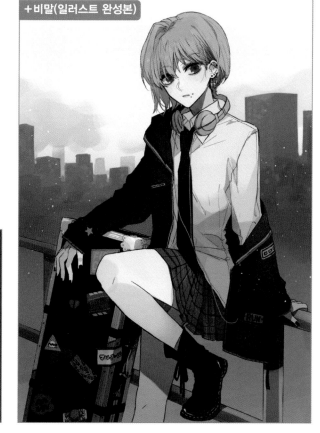
+비말(일러스트 완성본)

# 유학생

먼 나라에서 온 유학생. 그림에서 튀어나온 듯한 외모는 소문이 되어 순식간에 학교 내에 퍼진다.

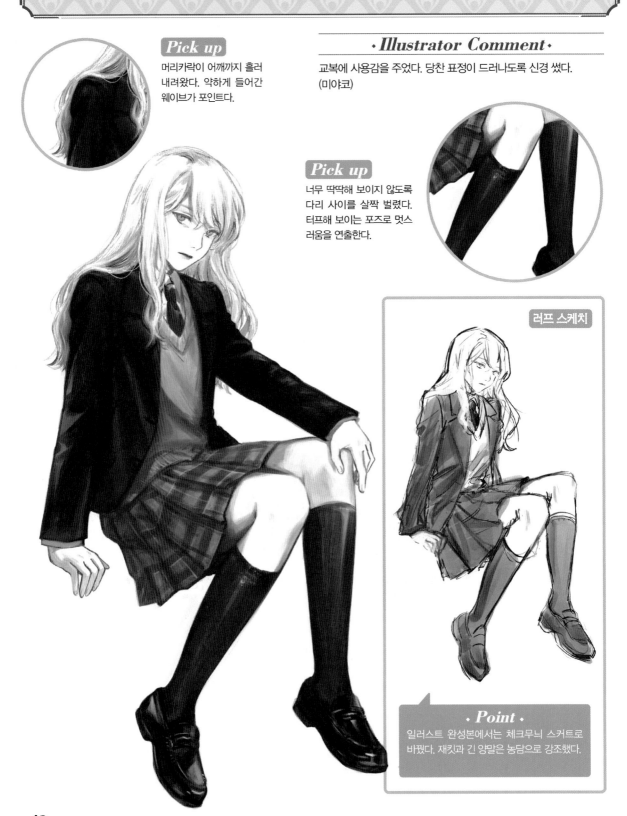

### *Pick up*

머리카락이 어깨까지 흘러
내려왔다. 약하게 들어간
웨이브가 포인트다.

### *Illustrator Comment*

교복에 사용감을 주었다. 당찬 표정이 드러나도록 신경 썼다.
(미야코)

### *Pick up*

너무 딱딱해 보이지 않도록
다리 사이를 살짝 벌렸다.
터프해 보이는 포즈로 멋스
러움을 연출한다.

러프 스케치

### *Point*

일러스트 완성본에서는 체크무늬 스커트로
바꿨다. 재킷과 긴 양말은 농담으로 강조했다.

# 일진 여고생

'여자 깡패'라고 불리던 예스러운 불량소녀 스타일. 현대 중화권에 흘러들어 와 새롭게 탄생한 것이 '일진 여고생'
이다.

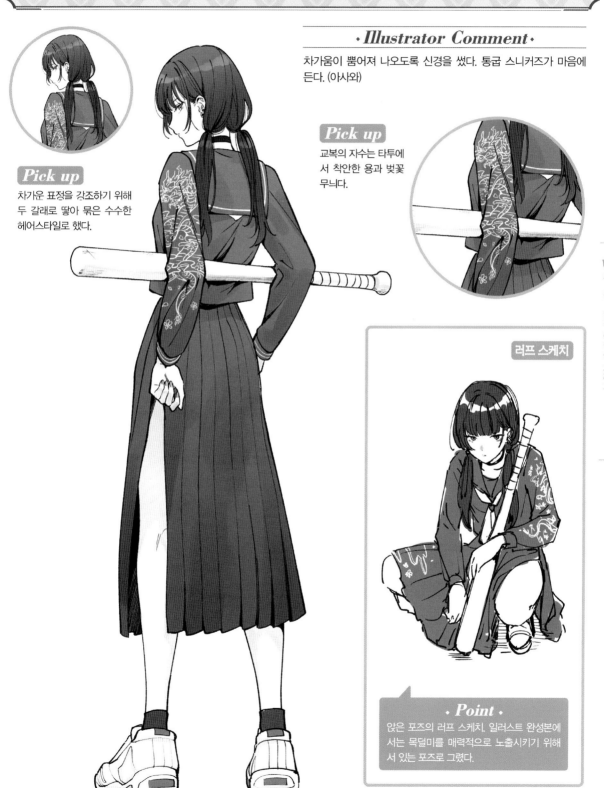

### ·Illustrator Comment·

차가움이 뿜어져 나오도록 신경을 썼다. 통굽 스니커즈가 마음에
든다. (아사와)

#### Pick up

교복의 자수는 타투에
서 착안한 용과 벚꽃
무늬다.

#### Pick up

차가운 표정을 강조하기 위해
두 갈래로 땋아 묶은 수수한
헤어스타일로 했다.

러프 스케치

### · Point ·

앉은 포즈의 러프 스케치. 일러스트 완성본에
서는 목덜미를 매력적으로 노출시키기 위해
서 있는 포즈로 그렸다.

# 안대 낀 우울한 여학생

같은 반 친구가 눈에 안대를 끼고 왔다. 방학 동안 무슨 일이 있었던 걸까? 시선이 무심코 그 모습을 좇는다.

## •Illustrator Comment•

얌전하고 무표정한 소녀. 헤어스타일은 느슨하게 묶은 양갈래로 너무 성숙해 보이지 않도록 했다. (에바)

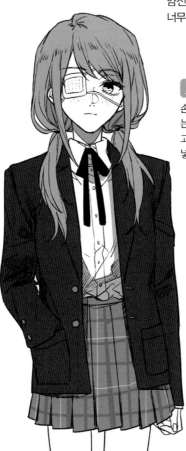

### Pick up

'왜 안대를 꼈을까?' 라는 의문과 함께 캐릭터의 시크함과 미스터리한 인상이 더욱 돋보인다.

### Pick up

손은 감정이 드러나는 부위. 감정을 숨기고자 주머니에 손을 넣었다.

### Pick up

안대에서 느껴지는 위압감을 줄이기 위해 양갈래 머리로 귀여움을 표현했다. 공포스러운 분위기보다는 미스터리한 분위기가 한층 강조된다.

러프 스케치

### •Point•

일러스트 완성본에서는 주근깨를 추가해 더욱 우울한 캐릭터로 표현했다. 미스터리함과 귀여움이 적절하게 섞여 색다른 분위기를 연출한다.

# 체육 수업을 참관하는 안대 낀 여학생

안대를 끼고 있어 참관만 하는 같은 반 친구. 무슨 일이 있었는지 말하지 않는 그녀에게 호기심 어린 눈길을 보내는 반 친구의 수는 늘어만 간다.

## ·Illustrator Comment·

미스터리한 여학생이 참관한다면 신경이 쓰일 수밖에 없다. 그런 분위기를 염두에 두고 그렸다. (에바)

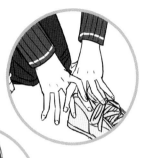

### Pick up

손가락을 꼬아 불안과 긴장감을 표현했다.

### Pick up

끝까지 올린 지퍼는 타인과의 접촉을 거부하는 내성적인 성격을 나타낸다. 다가가기 어려운 분위기를 연출한다.

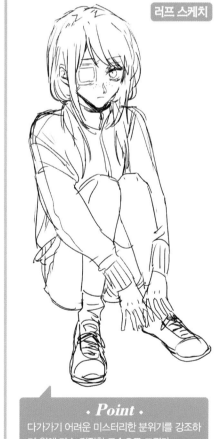

러프 스케치

### ·Point·

다가가기 어려운 미스터리한 분위기를 강조하기 위해 다소 긴장한 모습으로 그렸다.

# 나이를 알 수 없는 유학생

옛 학교의 지하 창고. 지금은 아무도 출입하지 않는 그곳 계단에서 늘 홀로 담배를 피운다.

### *Illustrator Comment*

다가가기 어려운 분위기지만, 왠지 신경 쓰인다. 알 수 없는 매력을 가진 여고생(?)이다. (에바)

### *Pick up*

손동작을 우아하게 그려 조신함과 담배 피우는 모습 사이의 간극을 줄였다.

### *Pick up*

무심한 눈빛과 눈 밑에 난 점. 성숙하고 시크한 느낌을 연출한다.

러프 스케치

### *Point*

선량한 친구들을 나쁜 길로 인도할 것만 같은 어쩐지 불량한 소녀의 이미지. 일러스트 완성본에서는 시선을 바꿔 매혹적인 인상을 강조했다.

# 키 큰 여학생

눈에 띄게 키가 큰 친구. 사람을 좋아하는 성격 때문인지 그녀의 웃는 얼굴을 보면 작고 귀여운 동물이 떠오른다.

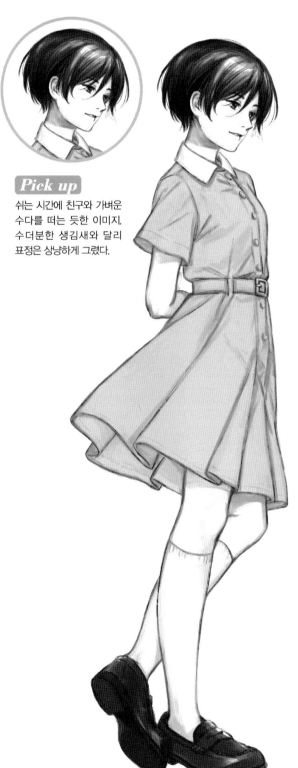

### Pick up

쉬는 시간에 친구와 가벼운 수다를 떠는 듯한 이미지. 수더분한 생김새와 달리 표정은 상냥하게 그렸다.

## ·Illustrator Comment·

전체적으로 발랄한 느낌을 내기 위해 바람의 흐름에 신경 썼다. (미야코)

### Pick up

무심코 취한 동작에서 자연스러움을 드러내기 위해 한쪽 다리에 무게 중심을 둬 뻣뻣함을 줄였다.

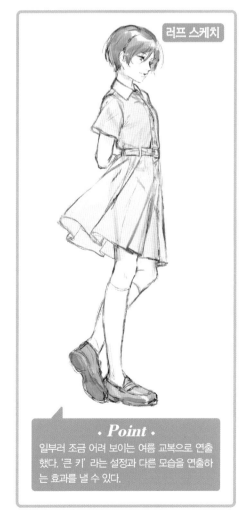

러프 스케치

### ·Point·

일부러 조금 어려 보이는 여름 교복으로 연출했다. '큰 키' 라는 설정과 다른 모습을 연출하는 효과를 낼 수 있다.

# 소녀

건방진 소녀. '당신들이 나에 대해 뭘 알아? 어른 따위가 감히 날 평가할 순 없어' 이런 말이라도 할 것 같은 분위기다.

### ·Illustrator Comment·

그 누구도 함부로 그녀를 평가할 수 없는, 주관이 뚜렷한 이미지로 그렸다. (n아쿠타)

### Pick up

교복의 맵시를 염두에 두었다. 소녀다운 개성이 느껴진다.

러프 스케치

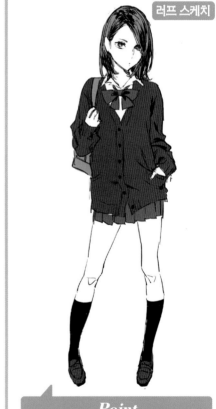

### Pick up

가까이에서 보면 시건방져 보이는 표정. 냉철하고 주체 의식이 강한 모습을 나타내는 데 빠질 수 없는 요소이다.

### ·Point·

건방져 보이지만 어딘가 멋스러운 소녀의 이미지로 그렸다.

# 보이시한 소녀

무더운 여름날, 뜻밖의 만남에 어색해하는 상황이다. 어서 자리를 피해야겠다는 생각이 들지만 쉽게 발이 떨어지지 않는다.

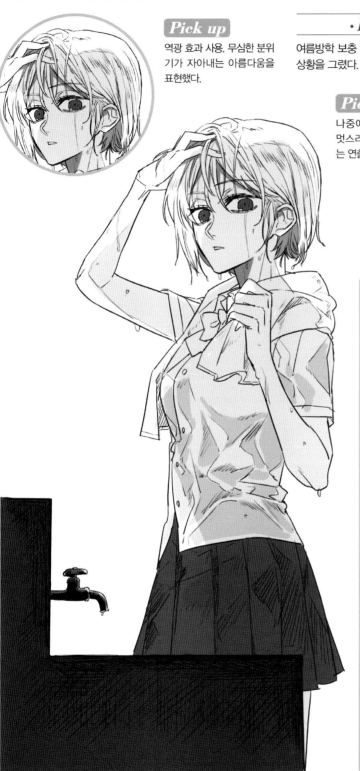

### Pick up

역광 효과 사용. 무심한 분위기가 자아내는 아름다움을 표현했다.

## ·Illustrator Comment·

여름방학 보충 수업 때, 음수대에서 동경하는 선배와 우연히 마주친 상황을 그렸다. (에바)

### Pick up

나중에 바꾼 포즈. 멋스러움을 더해주는 연출이다.

러프 스케치

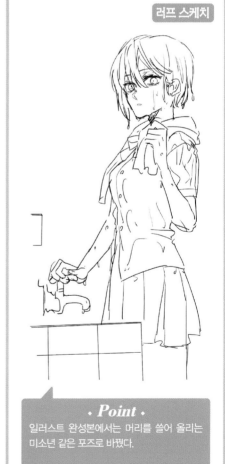

### ·Point·

일러스트 완성본에서는 머리를 쓸어 올리는 미소년 같은 포즈로 바꿨다.

# 남장을 한 상큼한 여학생

중성적인 모습 때문인지 동성 친구들에게 오히려 인기가 많다. 학교 축제 뒤풀이 자리에서 남성스러운 복장과 카랑카랑한 목소리로 주목을 받았다.

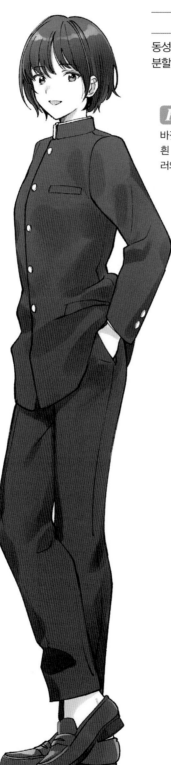

### · *Illustrator Comment* ·

동성에게 인기 있는 중성적인 소녀 이미지. 남학생 교복은 남녀 구분할 것 없이 누가 입어도 잘 어울리는 옷이라고 생각한다. (아사와)

## *Pick up*

바짓자락 사이로 보이는 흰 양말. 화이트와 블랙컬러의 대비를 위한 포즈다.

## *Pick up*

머리카락 끝이 약간 뻗은 단발머리. 시원한 느낌을 준다.

## *Pick up*

남학생 교복의 옷자락은 무거운 게 특징. 살짝 걷어올린 형태로 움직임을 나타냈다.

러프 스케치

### · *Point* ·

상의 앞부분을 풀어 헤친 러프 스케치. 일러스트 완성본에서는 화이트 셔츠의 섹시함보다 단정한 남학생 교복 차림으로 모범생 같은 멋스러움을 연출한다.

# 육상부 에이스

육상부에 들어가자마자 여름 대회에서 좋은 성적을 거둔 기대주. 열사병에 걸리지 않도록 틈틈이 수분을 보충하며 훈련한다.

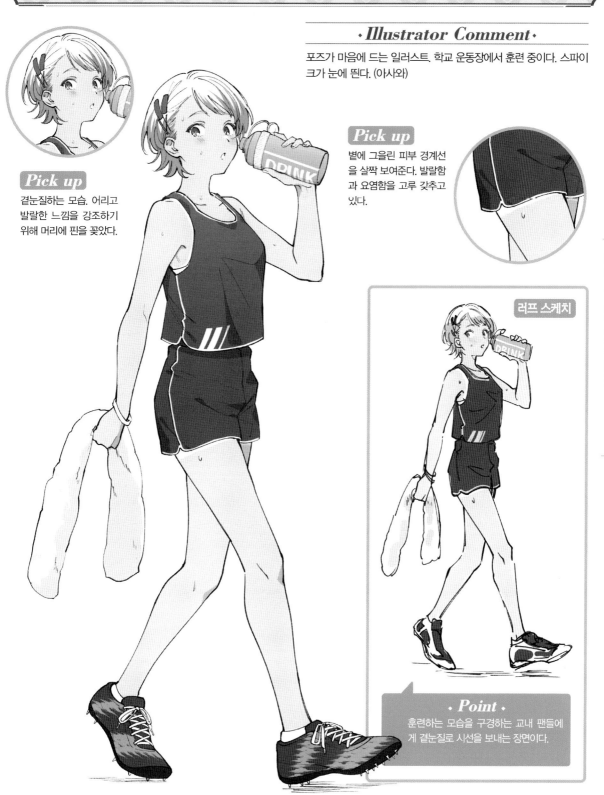

### *Illustrator Comment*

포즈가 마음에 드는 일러스트. 학교 운동장에서 훈련 중이다. 스파이크가 눈에 띈다. (아사와)

### *Pick up*

곁눈질하는 모습. 어리고 발랄한 느낌을 강조하기 위해 머리에 핀을 꽂았다.

### *Pick up*

볕에 그을린 피부 경계선을 살짝 보여준다. 발랄함과 요염함을 고루 갖추고 있다.

**러프 스케치**

### *Point*

훈련하는 모습을 구경하는 교내 팬들에게 곁눈질로 시선을 보내는 장면이다.

# 농구부 주장

갈수록 흥미진진해지는 결승전. 체력이 바닥난 팀 동료를 챙기는 믿음직한 주장의 웃음에서 자신감이 묻어난다.

### •Illustrator Comment•

큰 키가 매력인 농구부 주장. 해마다 몇 번씩 동성에게 고백을 받을 것 같은 이미지다. 공부와는 거리가 멀다. (에바)

## Pick up

포니테일로 묶었을 때 보이는 깎인 머리는 털털한 성격을 나타낸다.

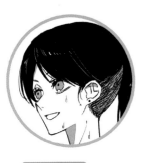

## Pick up

팀 전체를 리드하고 사기를 충전해 주는 믿음직한 미소가 인상적이다.

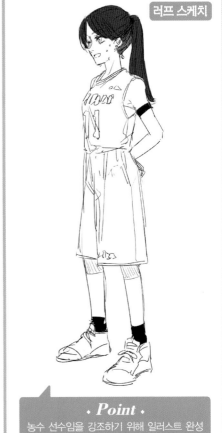

러프 스케치

## Pick up

헐렁한 농구 팬츠. 다리의 굵기와 길이를 강조한다.

### •Point•

농수 선수임을 강조하기 위해 일러스트 완성본에서는 팔다리의 길이를 조금 더 늘렸다. 늘씬한 체격에서 단정함이 느껴진다.

# 궁도부 부장

심신을 가다듬고 경기에 임하는 모습. 힘이 들어간 시선은 과녁 중앙의 한 점에만 쏠려 있다.

## *Pick up*

약간 굵게 땋은 세 갈래 머리. 특유의 위엄 있는 분위기를 자아낸다.

## ·*Illustrator Comment*·

일본 궁도에 사용하는 활이 생각보다 훨씬 커서 그림으로 담아내기가 어려웠다. (아사와)

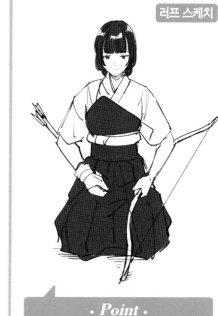

러프 스케치

### ·*Point*·

무릎 꿇은 포즈의 러프 스케치. 일러스트 완성본에서는 활 크기를 강조하기 위해 서 있는 포즈로 그렸다.

## *Pick up*

옆구리를 보여 주는 구도로 그렸다. 아래로 뻗은 궁도복의 실루엣이 돋보인다.

# 수영부 선배

학생 신분으로 참가하는 마지막 대회. 등을 쭉 편 포즈로 후배들에게 차분히 말을 건다. 너희도 꿈을 이룰 수 있다고…

## · Illustrator Comment ·

머리를 묶으며 도착 지점을 응시한다. 그 모습에서 진지함이 전해지도록 신경 썼다. (n아쿠타)

### Pick up

등을 꼿꼿이 편 포즈. 훈련에 몰두해 온 그간의 과정을 엿볼 수 있도록 했다.

### Pick up

머리를 묶기 위해 고무줄을 입에 물고 있는 모습. 일자로 다문 입이 긴장한 표정을 강조한다.

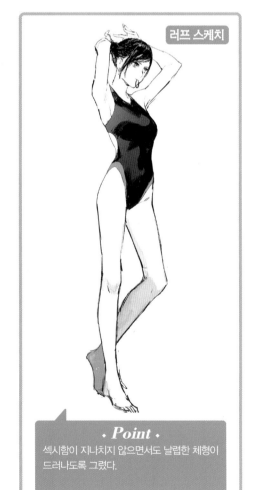

러프 스케치

### · Point ·

섹시함이 지나치지 않으면서도 날렵한 체형이 드러나도록 그렸다.

# 칼로 싸우는 소녀

아무리 상처를 입어도 손에 쥔 칼을 놓을 수 없다. 지켜야 할 사람을 위해 몇 번이고 다시 일어난다.

### ⋅*Illustrator Comment*⋅

검은 머리+교복+칼의 완벽한 조합. 전하고자 하는 메시지를 담아내기 위해 포즈와 구도를 깊이 고민했다. (에바)

## *Pick up*

매섭게 쏘아보는 표정.
절박한 상황을 연출한다.

## *Pick up*

오른발을 앞으로 내밀어 뒤에
있는 칼과 거리를 두면 그림의
원근감이 살아난다.

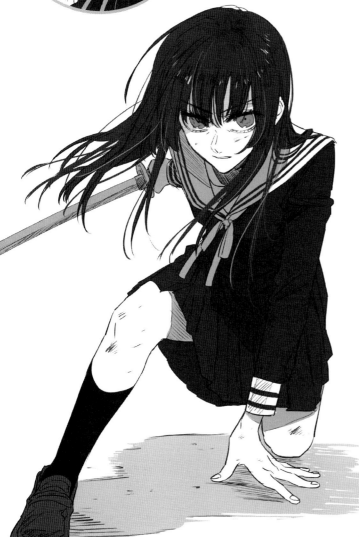

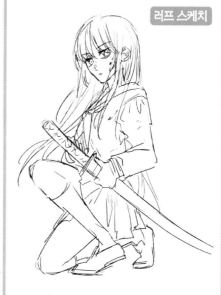

러프 스케치

### ⋅*Point*⋅

칼을 칼집에 넣은 포즈, 일러스트 완성본에서는 길고 검은 머리가 멋지게 잘 드러나도록 공격적인 포즈의 구도를 택했다.

# 총으로 싸우는 소녀

지루한 학교 생활도 끝. 모든 훈련이 이 순간을 위해서였다는 듯, 달려가는 그녀의 얼굴에 포식자의 웃음이 서려 있다.

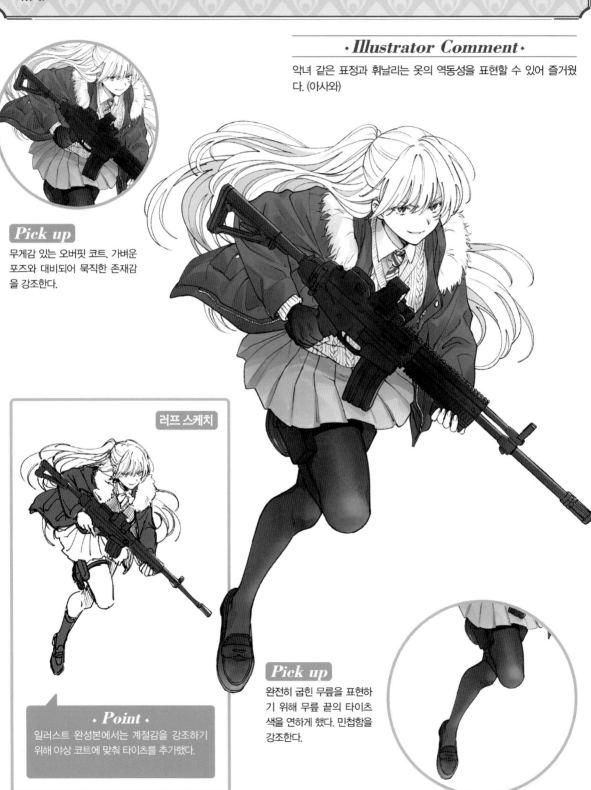

### *Illustrator Comment*

악녀 같은 표정과 휘날리는 옷의 역동성을 표현할 수 있어 즐거웠다. (아사와)

### Pick up

무게감 있는 오버핏 코트. 가벼운 포즈와 대비되어 묵직한 존재감을 강조한다.

러프 스케치

### Point

일러스트 완성본에서는 계절감을 강조하기 위해 야상 코트에 맞춰 타이츠를 추가했다.

### Pick up

완전히 굽힌 무릎을 표현하기 위해 무릎 끝의 타이츠 색을 연하게 했다. 민첩함을 강조한다.

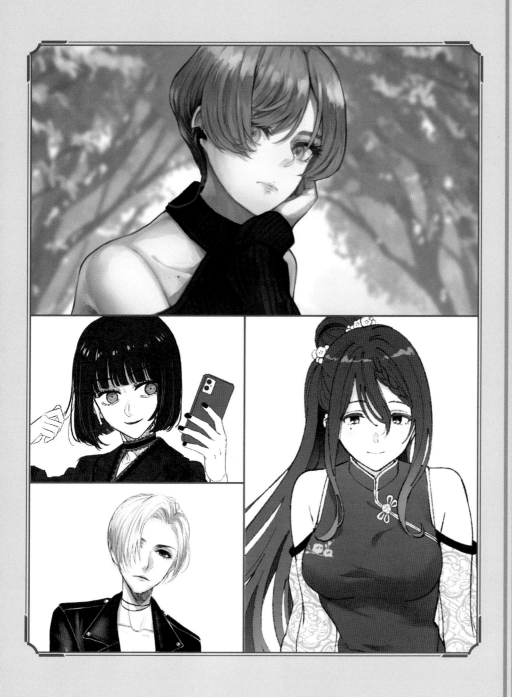

# 사복 차림의 멋진 여자 그리기

# 휴일의
# 패션모델

타인의 시선을 의식하지 않아도 되는, 그녀가 좋아하는 몇 안 되는 장소. 주목받는 것이 나쁘지는 않지만 때로는 철저히 혼자이고 싶다. 초가을, 선선한 공기를 느끼며 고독과 정적을 만끽한다.

사용 프로그램 • CLIP STUDIO

## • *Illustrator Comment* •

쇼트커트에 어깨가 트인 니트, 쇼트팬츠 조합으로 보이시하면서도 섹시한 멋을 표현했다. (가오밍)

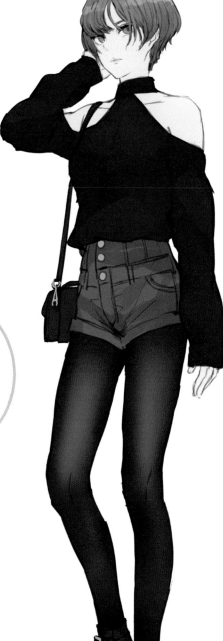

### *Pick up*

정면과 옆모습의 중간 정도로
보인다. 쇼트커트 헤어스타일로
보이시하고 미스터리한 멋을
표현한다.

### *Pick up*

사복 패션. 어깨 트임 니트,
데님 쇼트팬츠로 보디라인을
과감하게 드러내 섹시한 멋
을 연출한다.

### *Pick up*

타이츠의 음영이 늘씬한 각선미를
부각시킨다.

## 러프 스케치

휴일의 연예인 혹은 모델 이미지.
초기 러프 스케치에서는 오른손에
테이크아웃 커피를 들고 있었지만,
일러스트 완성본에서는 연예인의
상징인 선글라스로 바꿨다. 드러난
어깨와 쇄골의 섹시함을 강조하기
위해 작은 점을 추가했다.

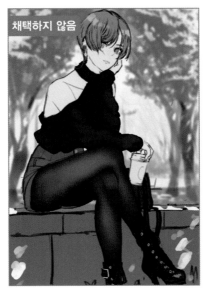

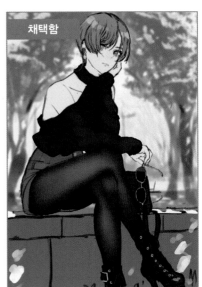

## 선화 러프 스케치 선 다듬기

선화를 따로 그리지 않고 러프 스케치의 선을 다듬어 선화로 사용한다.
질감을 해치지 않으면서 작업량도 줄일 수 있다.
'인물', '선글라스', '가방'은 다른 레이어에서 작업하므로 선화도 다른 레
이어에서 작업한다.
나중에 채색 레이어와 결합되므로 이 단계에서는 굳이 세밀하게 그릴 필
요는 없다. 삐져나온 불필요한 부분을 지우고, 어느 정도 형태를 다듬는
다. 피부와 머리카락은 색에 맞춰 붉은 기 도는 색으로 바꾼다.

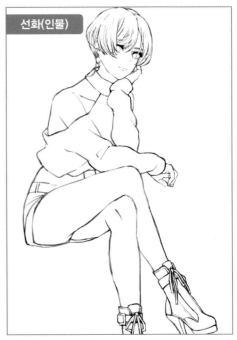

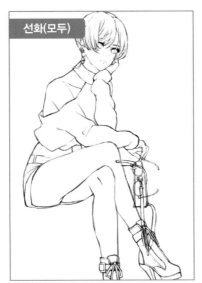

## 🛡 사용하는 브러시

**[기본]** 러프 스케치 선, 자잘한 부분에 두껍게 칠하기 등 적절히 불투명도를 조정해 사용한다.

**[두껍게 칠하기]** 대략적인 면에 음영을 주거나, 브러시 크기를 줄여 옷 주름을 묘사할 때 사용한다.

**[흐리기]** 두껍게 칠하기 브러시로 칠한 색과 어울리게 하기 위해 사용한다.

**[채우기]** 밑색할 때 사용한다.

---

## 🛡 피부 칠하기

채색용 레이어 폴더를 만들어 인물 부분 외에 색이 삐져나오지 않도록 마스크를 적용한다. 부위마다 레이어를 나눠 바탕색을 칠한다. 얼굴을 칠할 때는 그림 전체 음영과 라이팅을 구분하기 쉽게 러프 스케치에서 작업한 배경을 표시해둔다. (오른쪽 그림에서는 피부 칠하기의 이해를 돕기 위해 비표시로 해둔다.)

그림 오른쪽 위에서 빛이 들어온다고 가정하고 색칠한다. **[두껍게 칠하기 브러시]**, **[에어브러시]** 등으로 대략 음영을 넣어, 2~4단계 농도의 **[두껍게 칠하기]** 브러시로 그림자를 넣는다(【그림자 1】~【그림자 4】). 입술과 눈가에는 곱하기 레이어로 붉은 기를 더해준다(【붉은 기】). 얼굴은 레이어를 합친 후 마무리 작업에서 더 칠해주고 이 단계에서는 대강 칠한다.

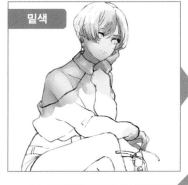
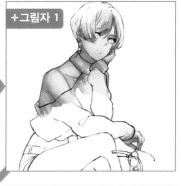
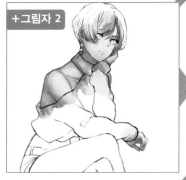

 **눈동자 칠하기** 명암과 세세한 부분을 그린다

흰자위를 칠한 후, 눈동자 윗부분에 **[두껍게 칠하기]** 브러시로 눈꺼풀 그림자를 넣는다(【흰자위 그림자】). 눈동자 위 절반 정도에 **[에어브러시]**로 바탕색보다 진한 색을 넣는다(【눈동자】). 동공 주위와 동공에 단계적으로 **[두껍게 칠하기]** 브러시로 진한 색을 추가한다. 그 주위에 밝은 색과 어두운색 두 가지 홍채를 넣어 디테일을 살린다(【그림자 1】 ~ 【홍채】). 마지막으로 눈동자 위에 스크린 레이어로 밝은색을 덧씌워 투명함을 더한다(【스크린】).

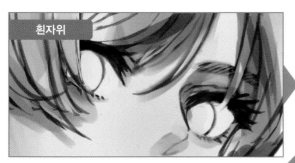

흰자위

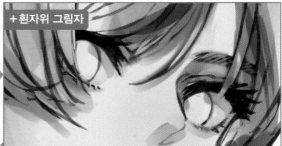

+흰자위 그림자

+눈동자

+그림자 1

+그림자 2

+그림자 3

+홍채

+스크린

 ## 머리카락 칠하기    머리카락 흐름에 신경 쓰자

피부와 마찬가지로 먼저 대략 [두껍게 칠하기] 브러시로 【그림자 1】을 넣는다. 러프 스케치한 배경 일러스트를 표시해(오른쪽 그림에서는 머리카락 칠하기의 이해를 돕기 위해 비표시로 해둔다. 그림자가 지는 부분과 정수리에 난 머리털에 [두껍게 칠하기] 브러시로 진한 색을 칠한다(【그림자 2】【그림자 3】).
이때, 머리카락 질감을 표현하기 위해 머리카락 흐름에 따라 그린다. 마지막으로 블루컬러 계열로 하이라이트를 넣는다(【하이라이트】).

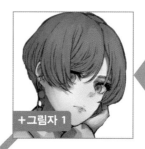

+그림자 1

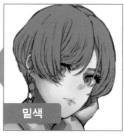

밑색

+그림자 2

+그림자 3

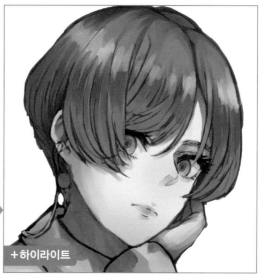

+하이라이트

+그림자 3

```
∨ ▣ 100% 표준
    머리카락
    ▢  100% 표준
       하이라이트
    ▢  100% 표준
       그림자 3
    ▢  100% 표준
       그림자 2
    ▢  100% 표준
       그림자 1
    ▢  100% 표준
       밑색
```

## 니트 칠하기

니트는 빛에 반사가 잘 되지 않는 소재이며, 색이 어두워 음영 균형에 신경 쓴다.
하이라이트를 너무 밝게 하면 위화감을 줄 수 있어 가능한 한 밝은색은 넣지 않는다. 바탕색을 하이라이트 색으로 설정해 그림자 색을 더하거나 빼며 전체 균형을 잡는다(【그림자 1】【그림자 2】).
마지막에는 [기본] 브러시로 니트 원단 특유의 세로선을 넣는다(【원단 1】【원단 2】).

+그림자 1

밑색

+그림자 2

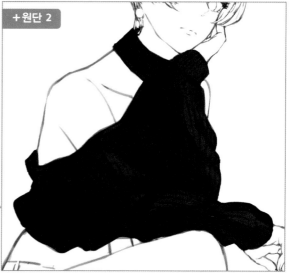

+원단 2

+원단 1

```
∨ ▣ 100% 표준
    니트
    ▢  100% 표준
       원단 1
    ▢  100% 표준
       원단 2
    ▢  100% 표준
       그림자 2
    ▢  100% 표준
       그림자 1
    ▢  100% 표준
       밑색
```

 # 타이츠 칠하기 　밑색 단계에도 음영에 신경 쓴다

밑색 단계에서는 빈틈없이 칠하는 것보다 음영을 조절해주며 그려야 완성된 이미지를 떠올리기 쉽다. 타이츠는 다리의 바깥쪽 가장자리에 가까워질수록 섬유가 겹쳐 색이 짙게 보인다. 타이츠 특유의 질감을 표현하기 위해 곱하기 레이어를 여러 개 만들고, 에어브러시로 그림자를 겹친다(【그림자 1】~【그림자 4】).
타이츠의 데니어 수(실 굵기)에 따라 다르지만, 테두리 부분을 새까맣게 칠하면 입체감을 표현할 수 있다. 불투명도를 낮춘 [채우기] 브러시를 사용해 다리 형상(입체감)에 맞도록 그림자를 겹쳐 타이츠의 섬유감을 살린다(【섬유】). 마지막으로 다리선에 따라 하이라이트를 넣는다(【하이라이트】).

밑색

+그림자 1

+그림자 2

+그림자 3

### *Point* 【섬유】그리기

섬유의 그림자는 다리를 따라 그린다. 입체감을 쉽게 나타내는 방법이다.

+그림자 4

+섬유

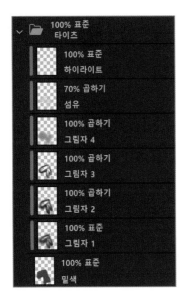

100% 표준
타이츠

100% 표준
하이라이트

70% 곱하기
섬유

100% 곱하기
그림자 4

100% 곱하기
그림자 3

100% 곱하기
그림자 2

100% 표준
그림자 1

100% 표준
밑색

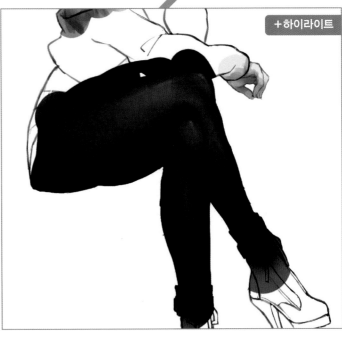

+하이라이트

# 쇼트팬츠 칠하기   원단의 질감을 표현한다

대비를 절제하며 그린다. 니트(103쪽)를 칠할 때와 같다. 몸에 딱 붙는 타이트한 의복이기 때문에 수평 방향으로 주름이 잡히기 쉽다. 그 부분을 신경 쓰며 그림 자를 그린다【그림자 1】～【그림자 3】. 데님 원단의 바늘땀을 그리면 생동감이 살아난다【바늘땀】.

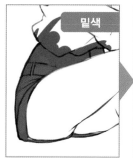

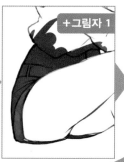

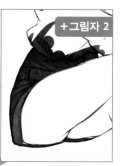

# 부츠 칠하기

천 소재인 의복과 달리 가죽 소재는 광택이 있어 강하게 대비를 준다.
그림자와 하이라이트 각각 2단계씩 레이어를 만들어 명도 차가 커지도록 칠한다【그림자 1】～【하이라이트 2】.
일러스트 전체를 확인하면서 세부적으로 조정하기 위해 매듭지어 올라가는 끈 부분은 마무리(108쪽)할 때 그린다.

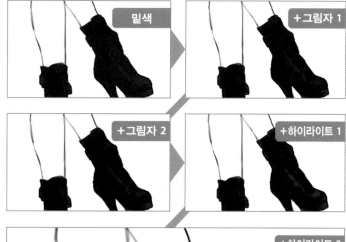

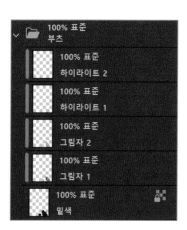

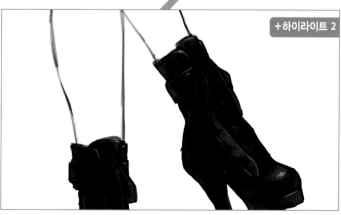

 ## 가방 칠하기

가방도 가죽 소재이므로 덧칠해 광택을 낸다.
테두리 부분에는 **[기본]** 브러시로 바늘땀을 그려 리
얼리티를 살린다(【바늘땀】). 금속 부품은 대비에 신경
쓰며 덧칠한다. 하지만 광택을 너무 반짝거리게 하면
기품이 없어지므로 하이라이트 대비를 약간 절제하
는 느낌으로 넣었다(【금속 부품 하이라이트】).

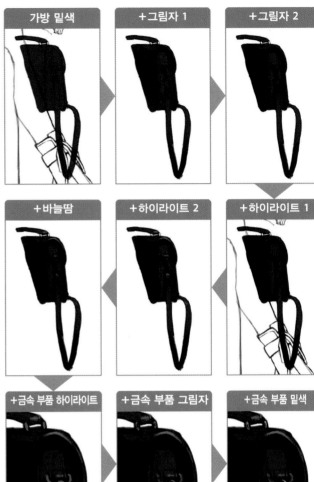

 ## 선글라스 칠하기   비쳐 보이는 렌즈를 표현한다

렌즈 부분에는 곱하기 레이어로 비쳐 보이는 효과를 넣는다. 프레임과 렌즈는 다른 레이어로 작업한다.
렌즈 윗부분에 그라데이션을 주기 위해 진한 색을 칠하고(【렌즈 그림자】), 마지막에 반사 하이라이트를
넣는다(【렌즈 반사】). 금속 프레임의 광택이 잘 나도록 그림자와 하이라이트를 넣는다(【프레임 그림자】
【프레임 하이라이트】).

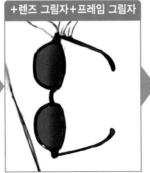

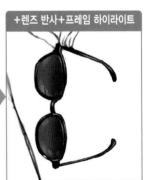

 # 배경(뒤) 칠하기 '공간'을 만들어 인물에게 시선이 가도록 유도한다

바탕

+원경(나무)

+원경(잎)

+전봇대

+잎 1

+잎 4

+나무 2

+잎 3

+잎 2

+나무 1

+나뭇잎 사이로 비치는 햇빛

+톤 커브(배경)

배경 이미지는 초가을의 공원으로 했다. 시선을 인물에게 집중시키기 위해 인물을 둘러싸듯 [기본] 브러시로 나뭇가지와 잎을 그린다. 중앙에는 후방으로 빠지는 부분을 만들어 공간의 깊이와 분위기를 더했다.

마무리 단계에서 가우시안 흐리기를 넣는다. 이 단계에서는 명암 대비와 대략적인 느낌을 내는 게 좋다.

나뭇잎을 그릴 때는 [CLIP STUDIO ASSETS]에서 다운로드한 [잎 브러시](콘텐츠ID: 162 1811)를 사용했다.

**107**

# 🛡️ 배경(앞) 칠하기

## 나뭇잎 사이로 비치는 햇빛을 표현한다

다른 레이어에서 인물이 앉아 있는 콘크리트 담장을 그린다. [직선 그리기 툴+칠]로 앞쪽에 그레이 컬러로 칠하고(【콘크리트】), 곱하기 레이어로 그림자를 넣는다【그림자】. [기본] 브러시로 콘크리트 벽돌의 경계가 되는 선을 긋고(【선】), 마지막에 나뭇잎 사이로 비치는 햇빛을 넣는다(【나뭇잎 사이로 비치는 햇빛】). 세부적인 부분은 마무리 할 때(110쪽) 그린다.

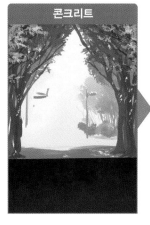
콘크리트

+그림자

+선

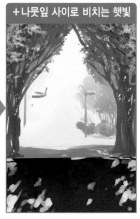
+나뭇잎 사이로 비치는 햇빛

---

# 🛡️ 마무리 ① 주인공의 인물을 강조한다

지금까지 그린 각각의 레이어(【인물】, 【가방】, 【선글라스】, 【배경】)를 합친다. 【배경】의 세부적인 부분을 그리고 가우시안 흐리기를 넣으면, 인물의 테두리가 돋보이면서 주인공의 인물로 시선이 쏠리게 된다. 【인물】을 합칠 때는 부츠(105쪽)에 매듭짓는 끈을 그린다.

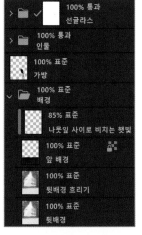

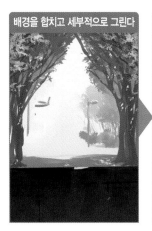
배경을 합치고 세부적으로 그린다

+나뭇잎 사이로 비치는 햇빛

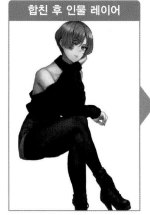
합친 후 인물 레이어

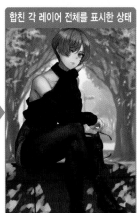
합친 각 레이어 전체를 표시한 상태

# 마무리 ② 전체의 균형을 보면서 세부적으로 그린다

**Point** 점 그리기

【인물】레이어를 합치고, 칠하기와 선화를 통일하여 세부적으로 그린다. 우선 쇄골에 [기본] 브러시로 점을 그린다.

+점

**Point** 피부색으로 얼굴 주위를 흐린다

피부에 비친 반사광이 얼굴 주위를 비춘다. 그 느낌을 표현하기 위해 머리카락과 눈동자 등 얼굴 주위를 피부색으로 흐린다. 주로 앞머리 끝부분에 피부색을 칠한다.
【인물】레이어 위에 [비교(밝기) 레이어](불투명도 70% 정도)를 만들고, [에어브러시]로 피부색을 추가한다.

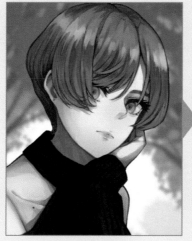
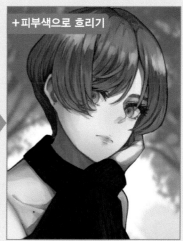

+피부색으로 흐리기

**Point** 반사광을 그린다

귀에서 목덜미, 오른쪽 어깨, 엉덩이선에 걸쳐 반사광을 그레이컬러 계열로 그린다. 반사광을 넣으면 몸의 입체감과 공간의 여유를 표현할 수 있다.

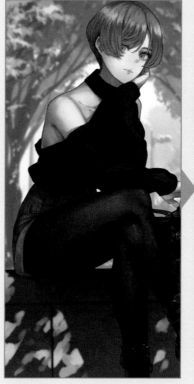
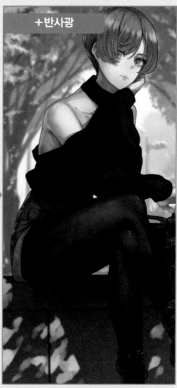

+반사광

**Point 눈과 입술에 하이라이트를 넣는다**

인물의 눈과 입술에 [채우기] 브러시로 하이라이트를 넣는다.
눈동자와 입술 등 그라데이션을 넣은 곳에 테두리를 살려주는 하이라이트를 넣는다. 투명함과 촉촉함이 두드러진다.

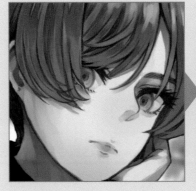
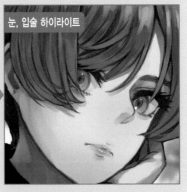

눈, 입술 하이라이트

**Point 금속 부품을 그린다**

데님 쇼트팬츠 단추와 부츠 금속 부품을 [채우기] 브러시로 그린다.
가방의 금속 부품도 똑같이 그린다. 광택이 너무 반짝거리지 않도록 한다.

금속 부품

금속 부품

---

## 🛡 마무리 ③　그림자와 나뭇잎 사이로 비치는 햇빛으로 그림에 통일감을 준다

인물 전체에 엷게 그림자를 넣는다(【그림자】). 손과 발 위에 나뭇잎 사이로 비치는 햇빛을 그린다(【나뭇잎 사이로 비치는 햇빛】).【배경】레이어를 표시하고 배경과 어우러지도록 작업한다.

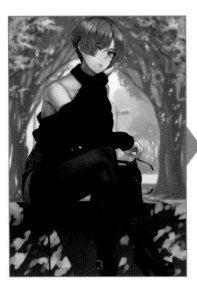

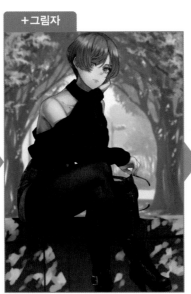

+그림자

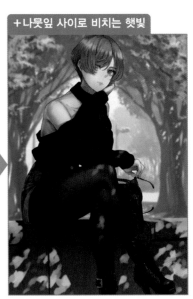

+나뭇잎 사이로 비치는 햇빛

 ## 마무리 ④ 소품을 그린다

이어폰과 피어싱은 이 단계에서 그린다(【이어폰】
【피어싱】). 윤곽선을 그리지 않고 실루엣만으로
형태를 잡으면, 소품이 필요 이상으로 강조되는
문제를 방지할 수 있다.
다른 금속 부분과 마찬가지로 대비가 강한 칠하
기를 의식한다.

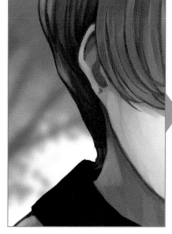
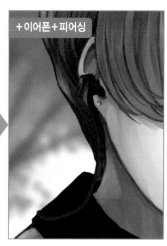

 ## 마무리 ⑤ 효과를 준다

곱하기 레이어에서 그림의 네 모서리를 어둡게
하고 비네팅 효과※를 추가한다(【비네팅】).
하드 라이트 레이어에서 전체에 블루와 레드컬
러를 흩뿌리고 컬러 뉘앙스를 더한다(【색 추가】).
톤 커브 및 레벨 보정 레이어로 명도와 색감을
최종적으로 조정해 완성한다(【레벨 보정】【톤 커
브(전체)】).

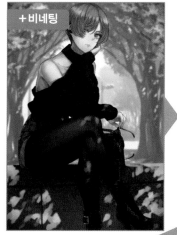
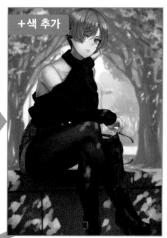

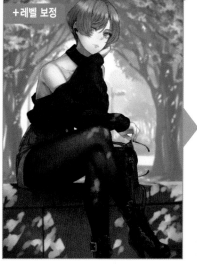
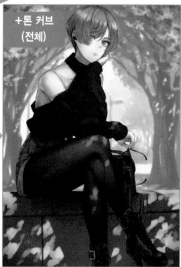

※ 색상을 바꾸지 않은 상태에서 겹쳐진 색에 의해 밝은
색은 더욱 밝아지고, 어두운색은 더욱 어두워진다. 오
버레이보다 강한 대비가 특징

# 휴일의 경리부 사원

냉소적인 경리부 사원이 은밀히 휴일을 즐기는 모습. 대형 오토바이를 타고 산길을 달리며 업무 스트레스를 푼다.

### Pick up

두꺼운 소재의 재킷 때문에 보디 라인이 잘 드러나지 않는다. 목과 팬츠에 실루엣 차이를 두어 밋밋함을 덜어준다. 개성 강한 오토바이에 묻히지 않도록 세세한 부분도 확실히 그려 넣는다.

### Pick up

왼발과 뒷바퀴, 허리 등은 블랙컬러로 칠했다. 전체적으로 선이 많으니 생략할 수 있다면 과감히 빼자. 작업량도 줄고, 그림이 차분하면서도 멋있어진다.

## ·Illustrator Comment·

러프스케치의 오토바이보다 커지긴 했지만 여전히 작은 느낌이다. 키가 꽤 커 보인다. (이쿠하나 니이로)

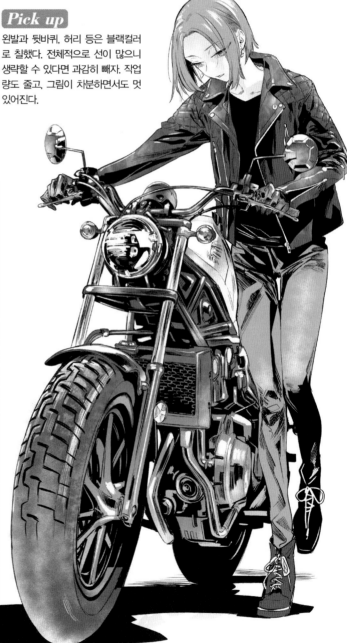

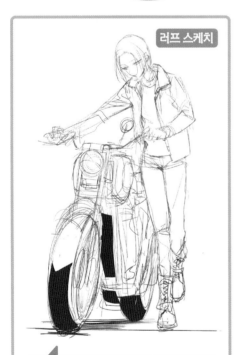

러프 스케치

### ·Point·

주인공의 몸이 오토바이에 가려지지 않도록 정면 구도를 택했다. 오토바이 종류를 잘 선택하는 것도 캐릭터 표현에 중요하며, 그러기 위해서는 충분한 사전 조사가 필요하다.

# 출근 중인 의사

출근하며 직원 전용 입구에서 ID카드를 찍는 의사. 마스크 착용이 당연해진 '새로운' 일상의 한 장면이다.

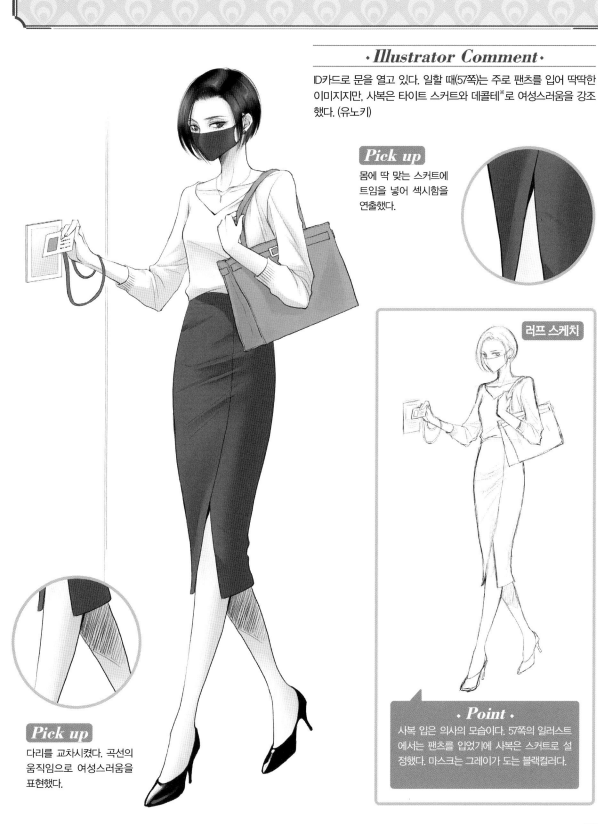

### ◆ *Illustrator Comment* ◆

ID카드로 문을 열고 있다. 일할 때(57쪽)는 주로 팬츠를 입어 딱딱한 이미지지만, 사복은 타이트 스커트와 데콜테※로 여성스러움을 강조했다. (유노키)

### Pick up

몸에 딱 맞는 스커트에 트임을 넣어 섹시함을 연출했다.

러프 스케치

### Pick up

다리를 교차시켰다. 곡선의 움직임으로 여성스러움을 표현했다.

### ◆ *Point* ◆

사복 입은 의사의 모습이다. 57쪽의 일러스트에서는 팬츠를 입었기에 사복은 스커트로 설정했다. 마스크는 그레이가 도는 블랙컬러다.

※ 네크라인을 넓게 드러낸 옷

# 유카타 차림의 농구부 주장

여름 축제를 즐기며 환하게 웃는 모습. 경기 중의 웃음과는 완전히 다른 분위기가 연출된다.

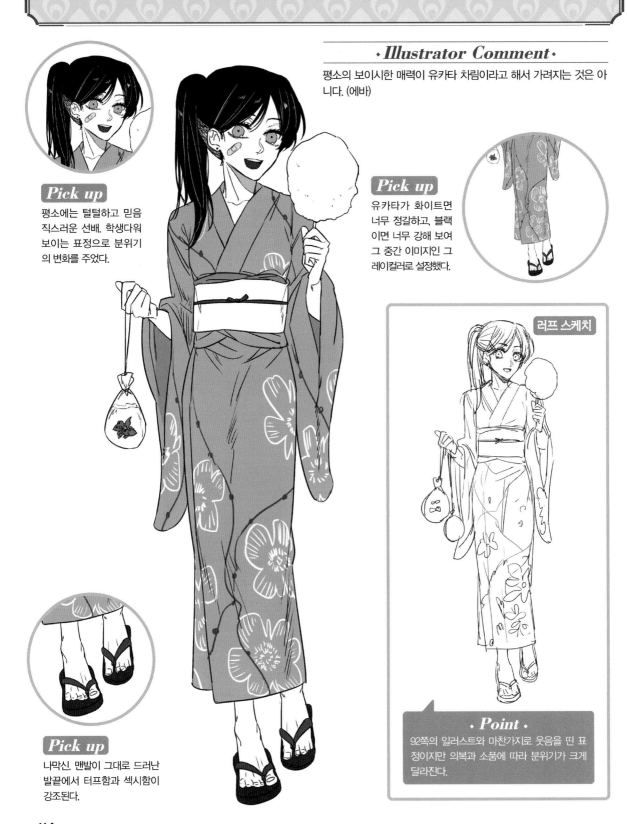

### *Illustrator Comment*

평소의 보이시한 매력이 유카타 차림이라고 해서 가려지는 것은 아니다. (에바)

## Pick up

평소에는 털털하고 믿음 직스러운 선배. 학생다워 보이는 표정으로 분위기 의 변화를 주었다.

## Pick up

유카타가 화이트면 너무 정갈하고, 블랙 이면 너무 강해 보여 그 중간 이미지인 그 레이컬러로 설정했다.

러프 스케치

## Pick up

나막신. 맨발이 그대로 드러난 발끝에서 터프함과 섹시함이 강조된다.

### *Point*

92쪽의 일러스트와 마찬가지로 웃음을 띤 표 정이지만 의복과 소품에 따라 분위기가 크게 달라진다.

# 서퍼

크고 거친 파도를 능숙하게 타며 사람들의 시선을 사로잡는 서퍼. 정작 본인은 무심한 표정으로 타인의 시선에 별 관심이 없다.

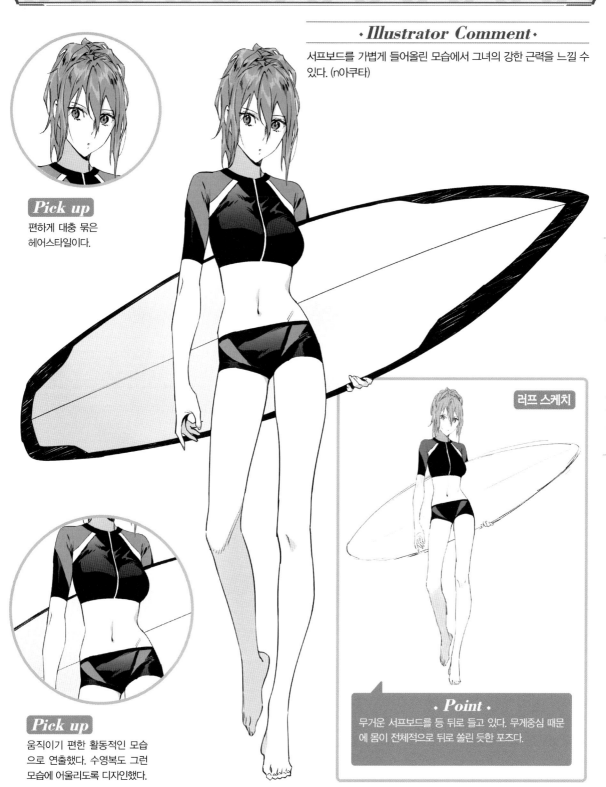

## *Illustrator Comment*

서프보드를 가볍게 들어올린 모습에서 그녀의 강한 근력을 느낄 수 있다. (n아쿠타)

### Pick up

편하게 대충 묶은 헤어스타일이다.

### Pick up

움직이기 편한 활동적인 모습으로 연출했다. 수영복도 그런 모습에 어울리도록 디자인했다.

러프 스케치

### *Point*

무거운 서프보드를 등 뒤로 들고 있다. 무게중심 때문에 몸이 전체적으로 뒤로 쏠린 듯한 포즈다.

# 비주얼계 밴드의 사생팬

라이브 공연장 밖의 길가. 가장 좋아하는 멤버가 나올 때까지 기다리며, 말을 걸어오는 남자에겐 혀를 내민다. 사랑하는 사람의 소유물이 되고 싶어 한다.

### *Pick up*

눈밑 다크서클을 강조하는 메이크업. 독특한 패션과 메이크업으로 아파 보이게 표현했다.

## *Illustrator Comment*

말 걸기 꺼려지는 이른바 '지뢰계 사생팬'. 좋아하는 멤버를 기다리며 담배를 피우고 있다. (에바)

### *Pick up*

발밑에 볼륨이 있다. 무게중심이 내려가 멋스러워 보인다.

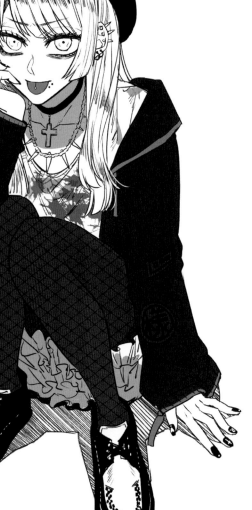

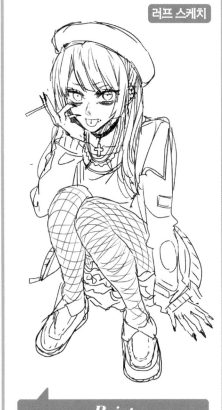

러프 스케치

### *Point*

이른바 '지뢰녀'로 불리는 여자. 위에서 내려다보는 구도로 진하게 메이크업한 눈을 강조한다. 혀를 내민 표정으로 위압감(?)을 주었다.

# 건방진 펑크족

크게 분 풍선껌으로 나름의 세계관을 표출. 얇은 가죽옷 속에 채운 불만이 터져 나와 세상을 놀라게 할 것만 같다.

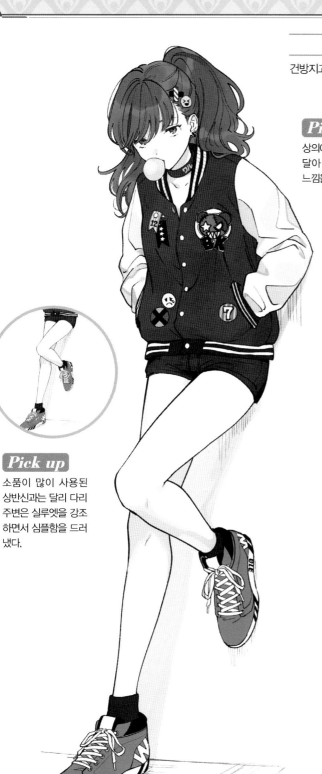

## *Illustrator Comment*

건방지고 비뚤어진 분위기가 나도록 신경 썼다. (아사와)

### *Pick up*

상의에 캔배지 등의 소품을 달아 더욱 발랄하고 어린 느낌을 준다.

### *Pick up*

소품이 많이 사용된 상반신과는 달리 다리 주변은 실루엣을 강조 하면서 심플함을 드러 냈다.

러프 스케치

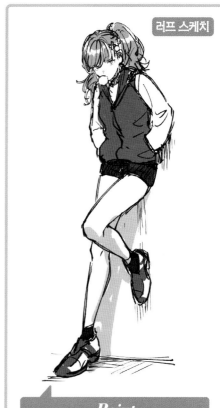

### *Point*

러프 스케치에서는 심플한 디자인이었던 야구 점퍼. 일러스트 완성본에서는 화려한 소품을 추가해 발랄하고 어려 보이는 인상을 주었다.

# 술 마신 다음 날 아침

실패의 연속…. 남은 맥주를 싱크대에 버리고 담배에 의존하는 지금. 바라는 건 오직 두통이 사라지는 것이다.

### *Pick up*

숙취의 정황을 손에 든 맥주 캔으로 드러냈다.

## *Illustrator Comment*

흐트러진 옷과 헝클어진 머리가 포인트. 단정하지 않으면서 섹시해 보이도록 그렸다. (에바)

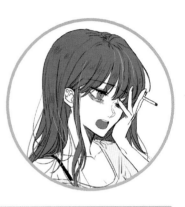

### *Pick up*

속이 안 좋아 보이도록 다크서클을 짙게 그렸다. 피곤한 표정에서 독특한 매력이 연출된다.

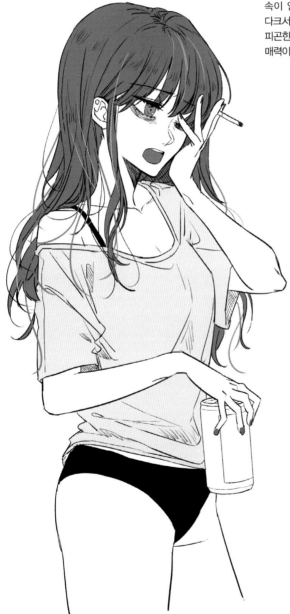

러프 스케치

### *Point*

56쪽 캐릭터와는 다른 모습. 웃음기가 싹 가신 어두운 표정으로 캐릭터를 표현했다.

# 기모노 입은 여자

모노톤을 좋아하는 기모노 입은 여자. 한껏 멋을 낸 블랙 기모노 차림으로 오늘도 거리를 활보한다.

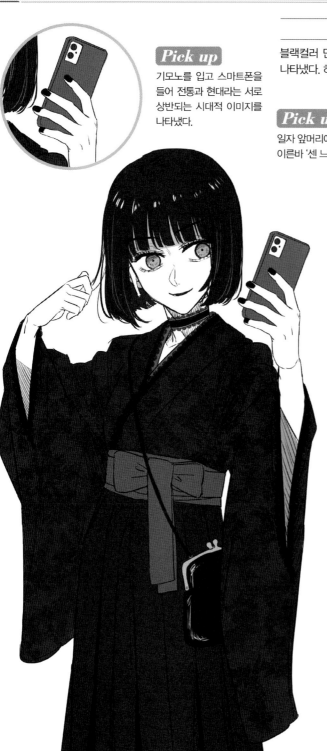

### Pick up

기모노를 입고 스마트폰을 들어 전통과 현대라는 서로 상반되는 시대적 이미지를 나타냈다.

### Illustrator Comment

블랙컬러 단발+블랙 기모노라는 일본 전통의상 패션으로 개성을 나타냈다. 하라주쿠 거리를 거니는 이미지다. (에바)

### Pick up

일자 앞머리에 검은 단발. 이른바 '센 느낌'을 연출했다.

러프 스케치

### Point

러프 스케치에서는 하의에 무늬가 있다. 일러스트 완성본에서는 조금 더 대담한 느낌을 주기 위해 블랙을 메인 컬러로 했다.

119

# 치파오 입은 여자

중국 설인 춘절에 맞춰 진행된 코스프레 이벤트의 한 장면. 골라 입은 의복 때문인지, 카메라와 눈이 마주칠 때는 약간 부끄러워한다.

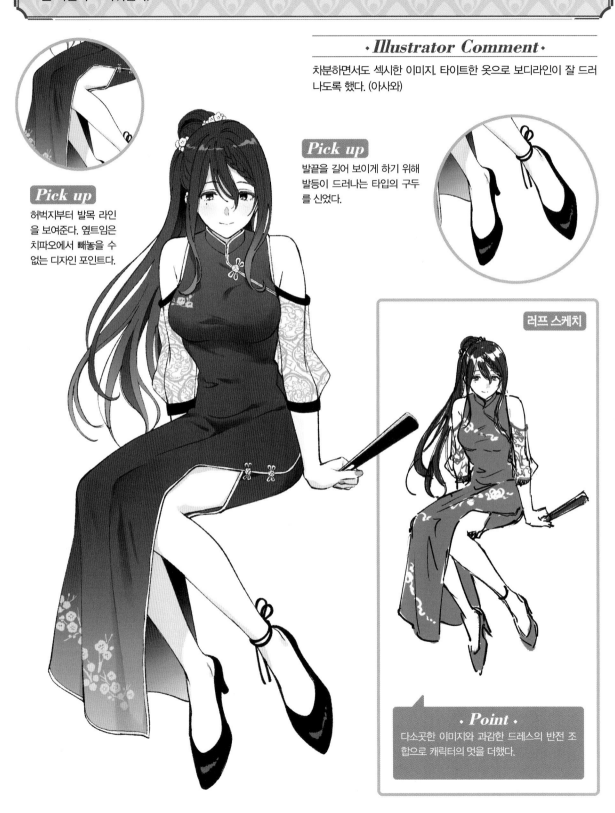

### *Illustrator Comment*

차분하면서도 섹시한 이미지. 타이트한 옷으로 보디라인이 잘 드러나도록 했다. (아사와)

### *Pick up*

발끝을 길어 보이게 하기 위해 발등이 드러나는 타입의 구두를 신었다.

### *Pick up*

허벅지부터 발목 라인을 보여준다. 옆트임은 치파오에서 빼놓을 수 없는 디자인 포인트다.

러프 스케치

### *Point*

다소곳한 이미지와 과감한 드레스의 반전 조합으로 캐릭터의 멋을 더했다.

# 롤리타 패션을 맵시 있게 차려입고 싶은 키 큰 소녀

롤리타 패션은 자신의 큰 키와 어울리지 않는다고 줄곧 생각해 왔으나 지금 눈앞에 놓인 거울 속 자신의 모습은 그가 늘 추구해 오던 이상적 스타일. 더는 두렵지 않다.

## *Pick up*

전형적인 보닛은 아니지만, 멋스러운 표정을 돋보이게 한다.

## *Illustrator Comment*

볼륨감 있는 파니에에 부츠를 신었다. 스타일리시한 포즈로 시크함이 돋보이도록 했다. (미야코)

## *Pick up*

블랙을 메인 컬러로 한 의복이다. 화이트 플라워 액세서리를 달고, 블랙 특유의 깔끔한 멋을 강조했다.

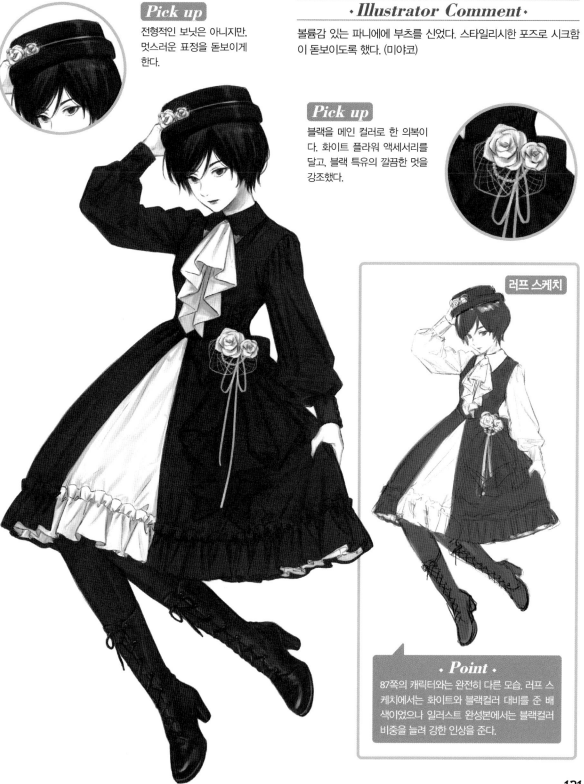

러프 스케치

## *Point*

87쪽의 캐릭터와는 완전히 다른 모습. 러프 스케치에서는 화이트와 블랙컬러 대비를 준 배색이었으나 일러스트 완성본에서는 블랙컬러 비중을 늘려 강한 인상을 준다.

# 투블럭 헤어스타일의 여자

패션부터 몸짓까지, 스며 나오는 멋과 강렬한 아우라에 남녀불문 시선을 빼앗긴다.

### *Illustrator Comment*

투블럭 헤어스타일과 복장이 너무 남자다워서 여성스러운 보디라인
이 드러나는 포즈로 그렸다. (유노키)

### Pick up

무게 중심을 왼쪽 허리에
두고 여성스러운 포즈를
연출했다.

### Pick up

너무 단정하게 하지 말고,
머리카락 한 올을 살짝 빼
준다. 시크함을 대비시켜
부드러움과 섹시함을 연출
했다.

### Pick up

초커 목걸이. 길쭉한
목을 강조한다.

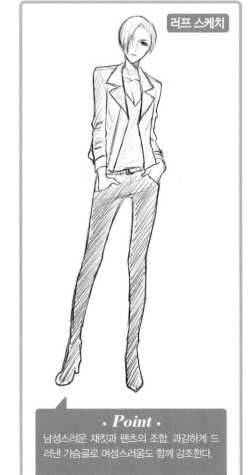

러프 스케치

### *Point*

남성스러운 재킷과 팬츠의 조합. 과감하게 드
러낸 가슴골로 여성스러움도 함께 강조한다.

# 정장 입은 여자

'대체 누가 정장을 남자 옷이라 한 거야?' 당당하게 재킷을 걸친 모습에 무심코 그런 반발심이 생긴다.

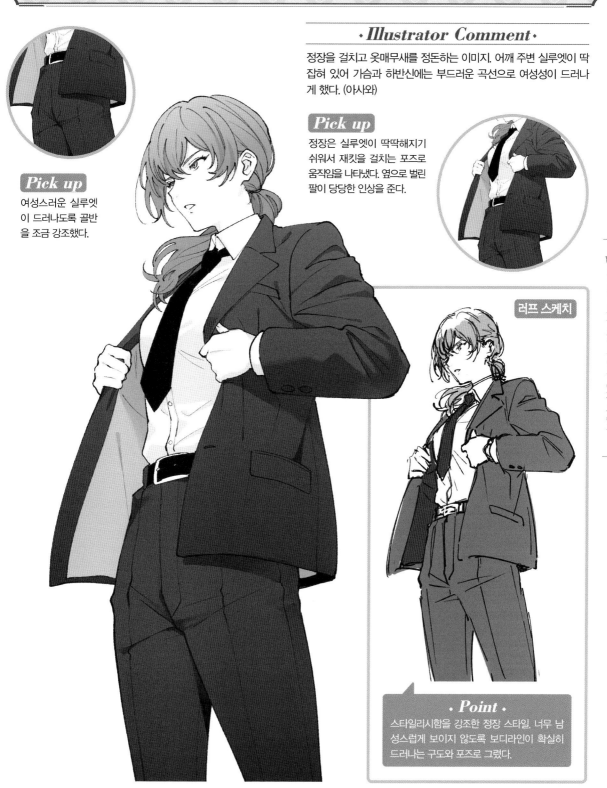

### *Illustrator Comment*

정장을 걸치고 옷매무새를 정돈하는 이미지. 어깨 주변 실루엣이 딱 잡혀 있어 가슴과 하반신에는 부드러운 곡선으로 여성성이 드러나게 했다. (아사와)

### *Pick up*

정장은 실루엣이 딱딱해지기 쉬워서 재킷을 걸치는 포즈로 움직임을 나타냈다. 옆으로 벌린 팔이 당당한 인상을 준다.

### *Pick up*

여성스러운 실루엣이 드러나도록 골반을 조금 강조했다.

러프 스케치

### *Point*

스타일리시함을 강조한 정장 스타일. 너무 남성스럽게 보이지 않도록 보디라인이 확실히 드러나는 구도와 포즈로 그렸다.

# 속옷 차림의 여자

담배 연기를 마실 때마다 뇌리에 스치는 무언가가 있다. 진지한 듯 장난스러운 묘한 웃음과 허벅지에 숨겨진 작은 비밀이 인상적이다.

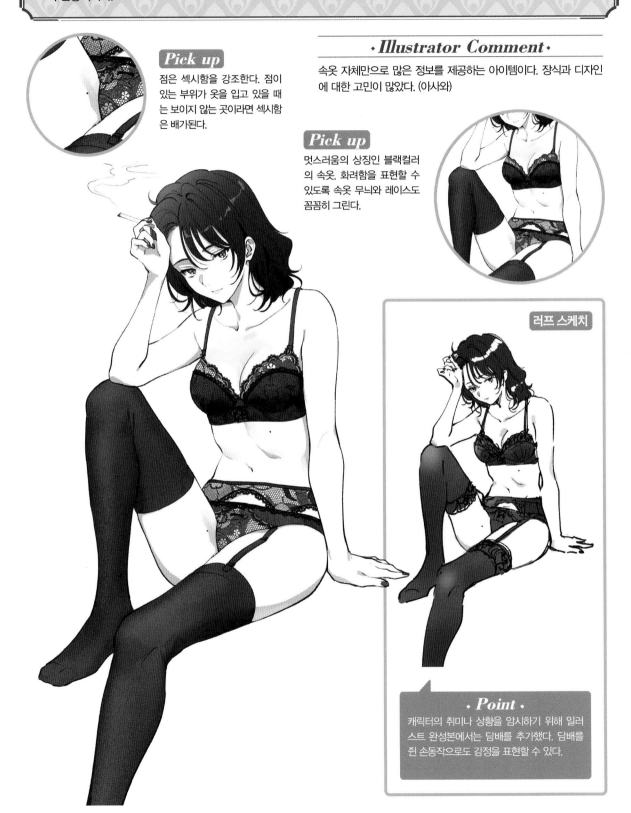

### *Pick up*

점은 섹시함을 강조한다. 점이 있는 부위가 옷을 입고 있을 때는 보이지 않는 곳이라면 섹시함은 배가된다.

### *Illustrator Comment*

속옷 자체만으로 많은 정보를 제공하는 아이템이다. 장식과 디자인에 대한 고민이 많았다. (아사와)

### *Pick up*

멋스러움의 상징인 블랙컬러의 속옷. 화려함을 표현할 수 있도록 속옷 무늬와 레이스도 꼼꼼히 그린다.

러프 스케치

### *Point*

캐릭터의 취미나 상황을 암시하기 위해 일러스트 완성본에서는 담배를 추가했다. 담배를 쥔 손동작으로도 감정을 표현할 수 있다.

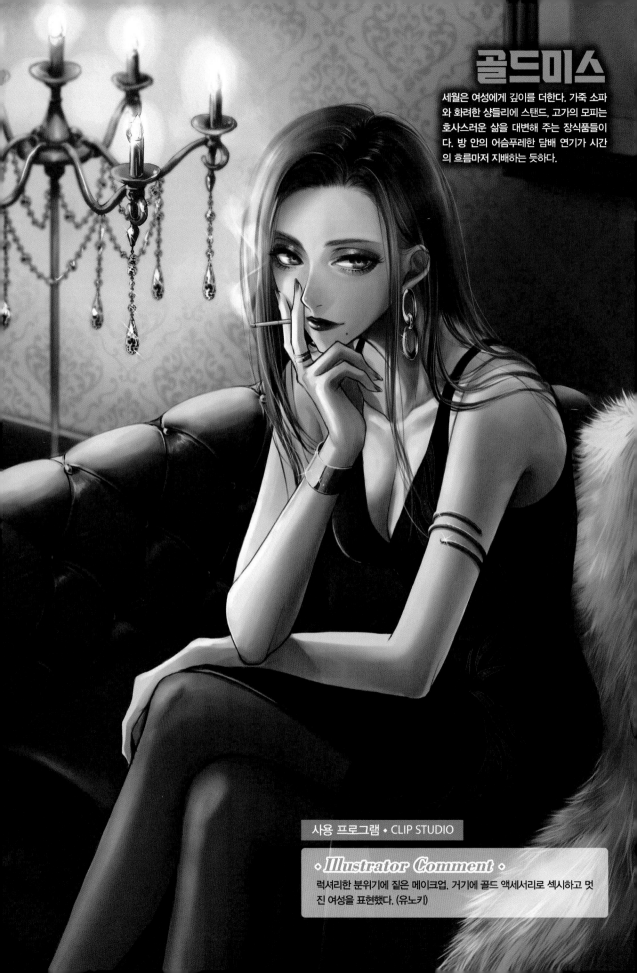

# 골드미스

세월은 여성에게 깊이를 더한다. 가죽 소파와 화려한 샹들리에 스탠드, 고가의 모피는 호사스러운 삶을 대변해 주는 장식품들이다. 방 안의 어슴푸레한 담배 연기가 시간의 흐름마저 지배하는 듯하다.

사용 프로그램 • CLIP STUDIO

◦ *Illustrator Comment* ◦

럭셔리한 분위기에 짙은 메이크업. 거기에 골드 액세서리로 섹시하고 멋진 여성을 표현했다. (유노키)

##  러프 스케치

### 포즈와 배치를 결정한다

'재력과 미모를 겸비한 여성(골드미스)'을 콘셉트로 스케치한다.
캐릭터 포즈와 생김새, 물건의 배치를 정한다.

이 일러스트에서는 **그리자유 화법**으로 채색한다. 그리자유 화법이란
처음에 그레이컬러 계열로 음영을 넣고, 그 위에 채색한 레이어를 곱
하기와 오버레이 등의 합성 모드로 포개어 두껍게 칠하는 기법이다.

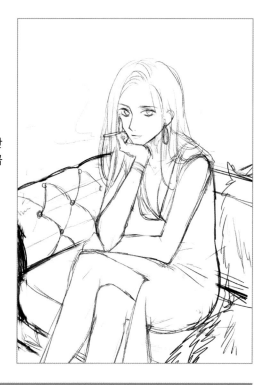

## 선화

### 선의 강약을 확실하게 준다

몸의 윤곽과 그림자가 지는 부분, 피부가 겹치는 부분(꼰은
다리)은 굵고 진한 선으로 그린다. 특히 세밀한 부분이 많은
얼굴(속눈썹 라인, 입술 등)은 강약을 조절하며 블랙과 그레
이컬러를 사용해 그린다. 두 가지 컬러를 사용해야 채색 시
더욱 깊이 있는 색감을 낼 수 있다.
액세서리는 다른 레이어에서 그리고 이 단계에서는 몸을 먼
저 그린다. 머리카락은 털의 흐름을 알 수 있을 정도로만 그
려도 충분하다. 몸과 머리카락 윤곽 모두 **[주선도 수채도 두
껍게 칠하기도 한 번에 하는 게으른 브러시]**(이후 **[주선]** 브러
시로 함)로 그린다.

**전체**

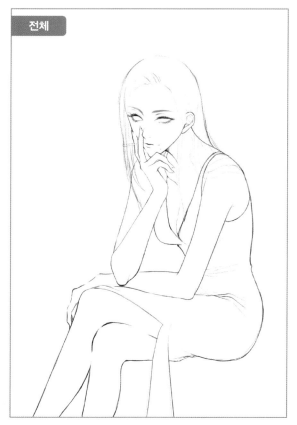

**선의 강약**

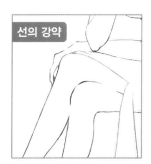

**얼굴**

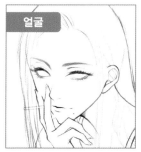

제4장 멋진 중년 여자 그리기

127

 # 채색에 사용하는 브러시

[주선] 브러시([주선도 수채도 두껍게 칠하기도 한 번에 하는 게으른 브러시]): 선화에서 선명한 선을 그릴 때 사용한다. 머리카락의 하이라이트 등 윤기나 음영을 그리는 채색 단계에서도 사용한다.
[투명 수채] 브러시: 음영을 칠할 때 그라데이션과 [주선] 브러시로 칠한 부분을 잘 어우러지게 한다.
[폭넓은 브러시]: 머리카락이나 두피 등 다발로 된 모발 부분을 그린다.
[모운머리카락 브러시]: 머리카락이나 두피 등 다발로 된 모발의 탄력과 구부러짐, 강약이 있는 부분에 사용한다.
[비늘가루 브러시 광택용]: 아이섀도나 빛, 알맹이 등의 입자를 그릴 수 있다.

 # 밑색: 몸 칠하는 방법

## 그레이컬러로 명암을 확실하게 준다

그리자유 화법으로 채색한다. 먼저 그레이컬러로 칠한다. 칠하기는 [주선] 브러시로 대략적인 범위를 칠하고, [투명 수채] 브러시로 잘 어우러지게 한다.
몸의 그림자는 3단계(연하게, 중간, 진하게)로 그려 경계선을 흐린다.
빛의 위치를 생각한다. 먼저 빛이 비치는 왼쪽을 밝게 한다. 등에는 빛이 돌아 들어가므로 반사광을 넣는다.
목 아래와 가슴골, 겨드랑이 아래를 가장 진하게 넣는다. 밝은 부분과 어두운 부분을 확실히 구분해 강약을 조절하며 칠한다.

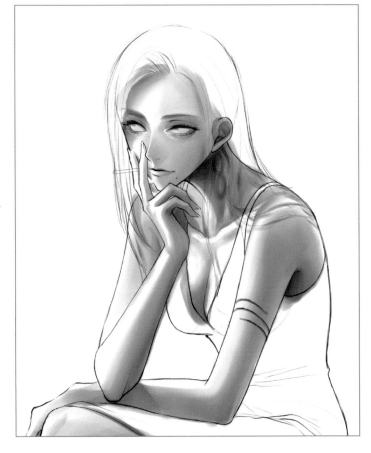

#adacac

#515050

#e1e0e1

## 🛡 밑색: 스타킹

### 독특한 질감은 곱하기를 사용한다

【몸 그림자】 레이어에서 다리
를 칠하고, 레이어를 새로 만들
어 '곱하기(불투명도 50%)'로 다
리 윗부분부터 약간 진한 스타
킹으로 칠한다(【스타킹】). 무릎
부분은 뼈가 있다는 것을 알 수
있도록, 허벅지는 깊이감이 느
껴지도록 그림자를 넣는다.

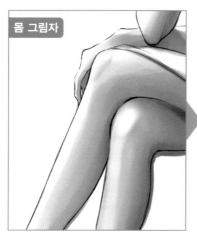

몸 그림자

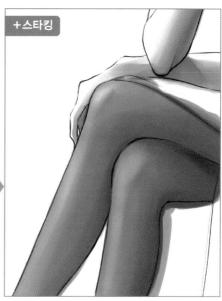

+스타킹

---

## 🛡 밑색: 드레스

### 이 단계에서 음영을 확실하게 넣는다

드레스 바탕을 다크 그레이컬러로 빈틈없이 칠하고 그 이후에 음영과 하이라이트를 넣는다.
진한 컬러 드레스인 만큼 흑백 단계에서 농담을 확실하게 넣는다.

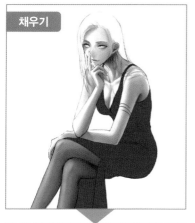

채우기

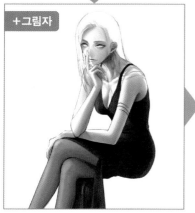

+그림자

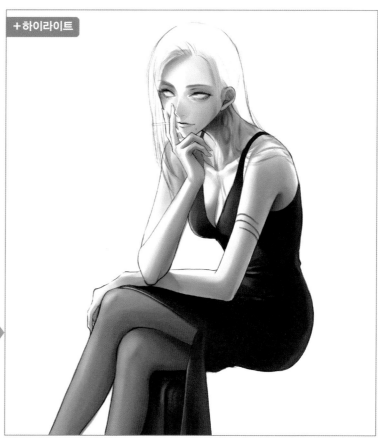

+하이라이트

# 🛡 밑색: 머리카락

## 브러시로 머리카락 질감을 나타낸다

바탕색으로 머리카락의 밑색을 칠하고 밑색 칠하는 범위를 확인한다(【채우기】). 그런 다음 그림자와 머리카락 흐름을 그린다. [폭넓은 브러시]를 사용해 촘촘하게 머리카락을 표현, [모운머리카락 브러시]로 강약을 조절한다(【그려 넣기】). 곳곳에 짙은 블랙을 넣어 입체감을 살린다(【입체감을 낸다】). [주선] 브러시로 하이라이트를 넣어 윤기 나는 머리카락을 나타낸다(【하이라이트】). 세밀한 브러시로 정수리와 어깨에 걸쳐 머리카락을 한 가닥씩 더 그린다(【머리카락 더하기】).

머리카락을 그릴 때는 머리 형태에 따라 머리카락이 어떻게 자라는지, 중력에 의해 머리카락이 어떻게 흘러내리는지를 생각하며 브러시를 사용하는 게 좋다. 정수리에서 자라는 머리카락은 뿌리 부근을 살짝 볼륨감 있게 그리면 리얼함이 살아난다.

마무리 단계에서 얼굴과의 경계선이 잘 어우러지도록 얼굴 주위의 머리카락을 연한 피부색으로 칠한다(【피부색】).

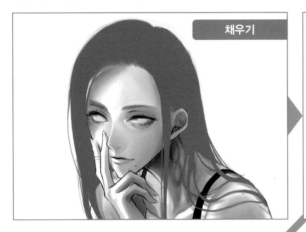

채우기

+그리기

+입체감 살리기

+하이라이트

+머리카락 더하기

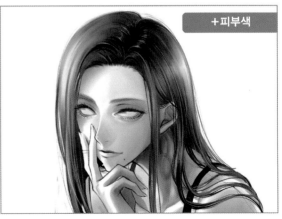

+피부색

## 밑색: 눈동자

**먼저 눈동자를 그레이컬러로 빈틈없이 칠한다**

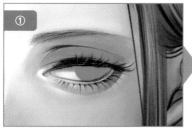
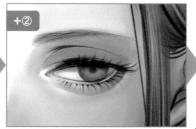
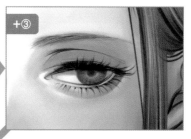
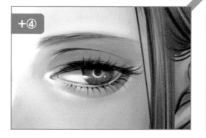
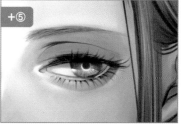

눈동자는 윤곽 없이 그레이컬러로 빈틈없이 형태를 칠한다(①). 블랙컬러로 동공과 눈꺼풀, 속눈썹에 그림자를 넣는다(②). 홍채를 그린다(③). 동공과 눈동자에 하이라이트를 넣는다(④). 눈동자의 절반 아랫부분을 밝게 하면 투명한 눈동자가 된다(⑤).

## 배경: 소파

**올록볼록함에 맞춰 농담을 넣는다**

소파 선화를 그리고 나서(【소파 선화】) 칠하기 레이어를 아래에 만들어 그림자를 넣는다(【소파 칠하기 1】). 선화와 칠하기 레이어를 합치고, 하이라이트를 넣어 빛이 들어오는 부분을 밝게, 윤곽을 가늘게 함으로써 입체감을 살린다(【소파 칠하기 2】). 고급스러운 가죽 소파이므로 가죽의 광택과 탄력 있는 쿠션감을 신경 쓰며 세세하게 그린다.

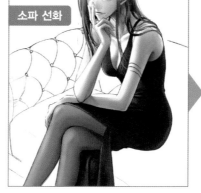
소파 선화

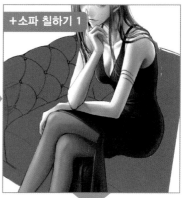
+소파 칠하기 1

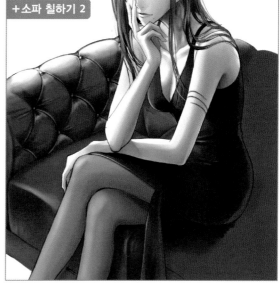
+소파 칠하기 2

## 배경: 모피

### 소파 형태를 가정하여 털을 세세하게 그린다

소파의 형태에 따라 걸려 있는 것처럼 **[폭넓은 브러시]**로 털의 흐름을 그린다. 바탕색은 그레이컬러. **[모은머리카락 브러시]**로 흰 털을 그려 가지런히 표현할 수 있다(**[모피]**). 전체적으로 그림자를 넣어 모피 한 덩어리의 입체감을 살린다(**[모피(그림자)]**).

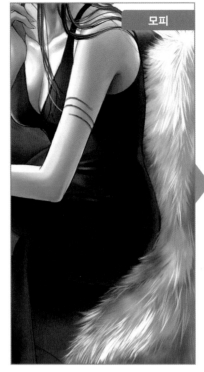

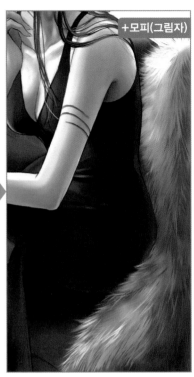

## 배경: 샹들리에 스탠드

### 음영과 하이라이트를 넣는다

럭셔리한 방을 연출하기 위해 스탠드는 샹들리에 형태로 한다. 샹들리에 선화를 그리고 3단계로 나누어 칠한다. 빛의 방향을 생각하며 빛이 반사되는 쪽에 그림자를 짙게 넣는다.

## 🛡 배경: 벽

### 소재로 배경을 장식한다

배경을 그레이컬러로 칠한다. 고급스
러운 벽지를 그리기 위해 세밀한 모
양의 소재를 '곱하기 모드(불투명도
28%)' 레이어로 배치한다. 액자(오른
쪽 끝)와 소파 바닥(중앙 왼쪽)도 묘사
한다(【소재 배치】).

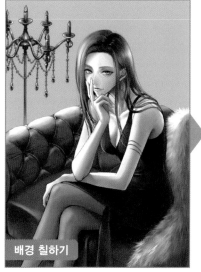

배경 칠하기

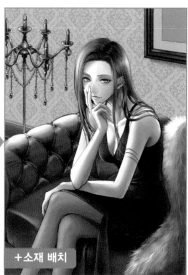

+소재 배치



## 🛡 배경: 합치기

### 세세한 부분을 흐리고 원근감을 표현한다

샹들리에 스탠드의 빛을 생각하며 명암을 넣는다. 플로어 스탠드, 벽, 액자 레이어를 모두 합친다. 스탠드의 앞부분만 초점
을 맞추고(【초점 맞추기】), 그 외에는 전체적으로 흐린다(【흐리기】).

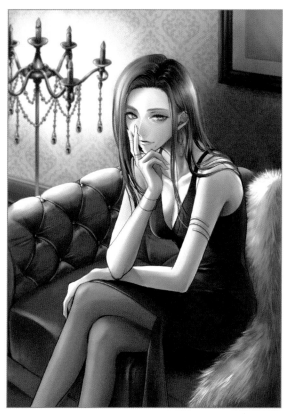

초점 맞추기

흐리기

## 🛡️ 색칠하기

### 그리자유 화법으로 그레이컬러 그라데이션을 채색한다

한 장의 레이어로 그림 전체에 색을 칠한다(【채색】).
밑색 단계에서 입체감을 살리기 위해 이 레이어에서는 거의 빈틈없이 칠한다.
레이어는 '오버레이
(불투명도 65%)'로
한다.

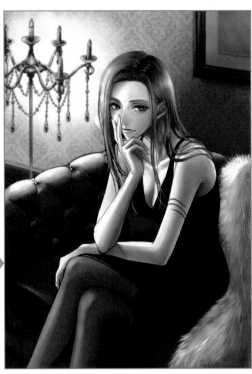

 65% 오버레이
채색

---

## 🛡️ 자수 그리기

### 브러시로 무늬의 질감을 나타낸다

드레스 위에 자수를 추가한다. 자수에 입체감을 주기 위해 선을 한 방향으로 그리고, [주선] 브러시로 하이라이트의 빛을 표현한다. 자수실 질감을 나타내기 위해 [금몰] 브러시로 테두리를 그린다. 브러시가 골드컬러이기 때문에, 색 보정으로 레드컬러로 바꾼다. 드레스 형태에 따라 자수 그림자를 넣는다.

## 🛡️ 메이크업: 아이섀도 ①

### 피부의 입체감을 표현한다

눈가에 브라운컬러 브러시로 아이섀도를 넣는다. '곱하기'를 하여 밑색한 피부에 입체감을 반영한다. '발광 닷지' 모드로 레이어를 만들어 [비늘가루 브러시 광택용]으로 펄을 넣는다. 그 위에 같은 브러시로 '발광 닷지(불투명도 70%)' 모드 레이어로 하이라이트를 추가해 윤기 나는 펄을 표현한다.

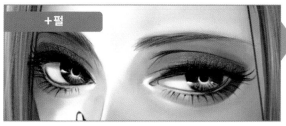

+아이섀도 없음

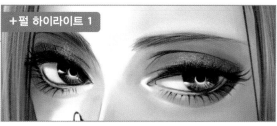

+브라운 컬러

+펄

+펄 하이라이트 1

## 🛡️ 메이크업: 아이섀도 ②

### 하이라이트를 넣고, 윤기 나는 메이크업을 표현하기 위해 꼼꼼히 그린다

윤기 나는 펄을 추가하기 위해 [비늘가루 브러시 광택용]으로 하이라이트를 '발광 닷지(불투명도 75%)'로 더한다. 마지막으로 반들반들한 피부에 반사된 빛을 동일한 브러시로 그린다.
요염하고 화려한 분위기 연출을 위해 메이크업은 약간 진하게 했다. 곁눈질할 때 눈꺼풀의 아이섀도가 특히 돋보인다.

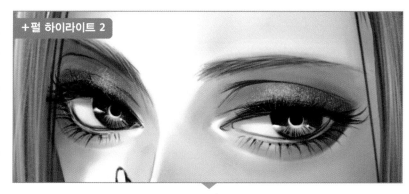

+펄 하이라이트 2

| | |
|---|---|
| 100% 표준 | 아이섀도(하이라이트 3) |
| 75% 발광 닷지 | 아이섀도(하이라이트 2) |
| 70% 발광 닷지 | 아이섀도(하이라이트 1) |
| 100% 발광 닷지 | 아이섀도(펄) |
| 100% 곱하기 | 아이섀도 |

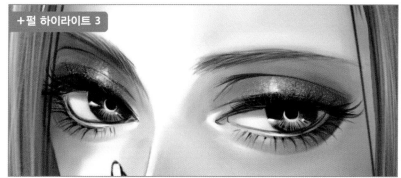

+펄 하이라이트 3

## 🛡 메이크업: 립스틱

### 색에 포인트를 주어 성격을 나타낸다

약간 짙은 레드컬러로 강한 여성을 표현한다.
곱하기 모드로 레이어를 새로 만들고, 레드컬
러로 칠한다(〖립스틱〗). 그 위에 빛이 들어오는
부분을 의식하며 하이라이트도 강하게 넣는다
(〖하이라이트〗).

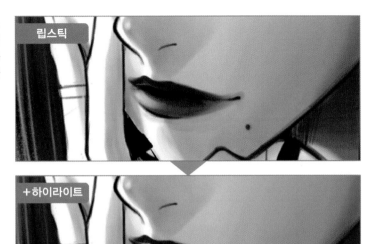

 100% 표준
립스틱_하이라이트

100% 곱하기
립스틱

---

## 🛡 메이크업: 네일

### 테두리를 따라 광택을 넣는다

립스틱과 비슷한 색으로, 그라데이션 네일을 생각하며 바탕색으로 칠한다(〖바탕〗). 마무리할 때 네일 테두리를
조금 덧대듯 하이라이트를 넣으면 매끄러운 느낌을 표현할 수 있다(〖하이라이트〗).

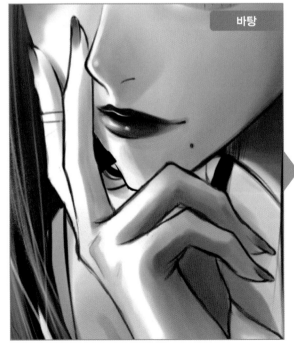

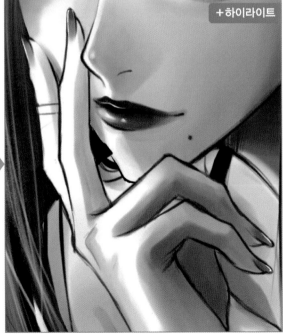

 ## 액세서리 칠하기

### 3색으로 금속광택을 칠한다

선화에서 귀걸이와 팔찌, 반지의 윤곽을 그린다
(【선화】).
화이트와 옐로, 브라운컬러를 사용해 입체감을 살린
다. 전체를 흐릿하게 칠하지 않고 선명한 선을 넣어
금속 질감을 나타낸다.
선화와 칠하기를 합치고 밝은 부분 윤곽은 가늘고
연하게 그린다. 그림자 부분은 윤곽과 잘 어우러지
도록 한다. [색조 보정 〉 밝기와 대비]에서 대비를
높인다.

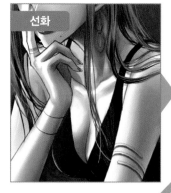

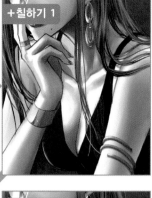

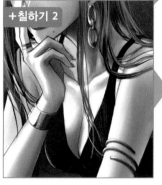

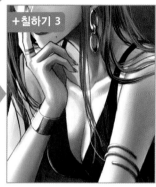

 ## 완성

### 빛의 색온도에 맞춰 전체를 조정한다

빛이라고는 샹들리에 스탠드에서 새어나오는 빛뿐인 밤. 공간 전체를 따뜻한 색으로 표현해 일체감을 준다. 레
이어를 새로 만들어 '곱하기(불투명도 25%)'로 하고, 오렌지컬러로 빈틈없이 칠한다(①). '발광 닷지' 레이어를
만들어 샹들리에에 빛을 더욱 밝게 해준다. 벽과 머리카락에 반사하는 빛도 그린다.
담배를 그린다. 담배 연기는 '더하기 · 발광(불투명도 26%)'으로 투명한 형태를 묘사한다(②). 마지막에 모든 레
이어를 합치고, 자잘한 부분의 색감을 조정한다. 머리카락 몇 가닥을 추가하거나 액세서리에 십자 모양의 반짝
이는 빛을 추가해 완성한다(③).

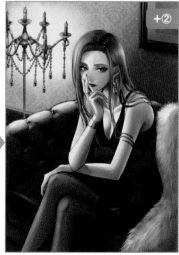

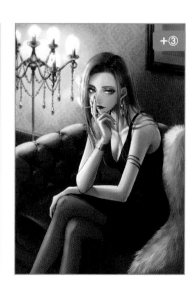

▲ 곱하기(불투명도 25%) 레이어

# 상사

한낮, 고층 빌딩 내 사무실. 바쁜 업무 중 틈틈이 즐기는 커피 타임. 잠깐이지만 커피향이 그녀의 기분을 상쾌하게 해준다.

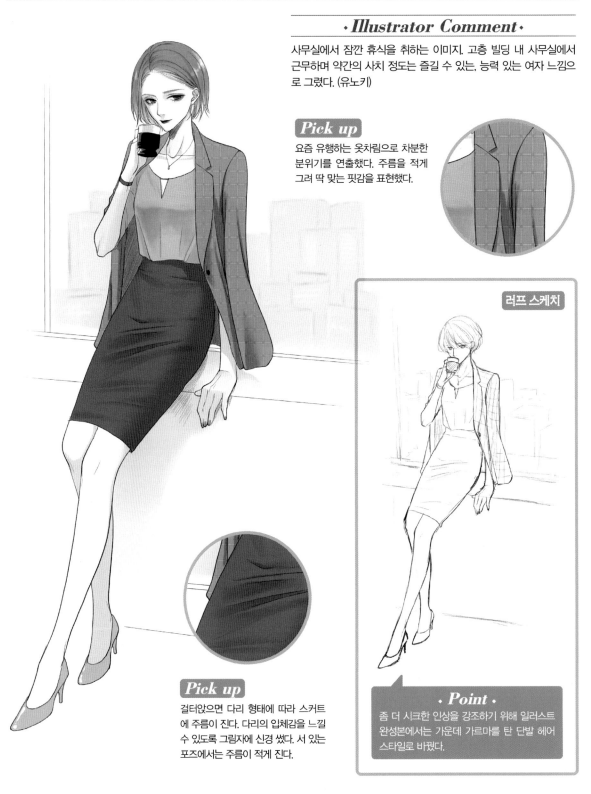

### ·Illustrator Comment·

사무실에서 잠깐 휴식을 취하는 이미지. 고층 빌딩 내 사무실에서 근무하며 약간의 사치 정도는 즐길 수 있는, 능력 있는 여자 느낌으로 그렸다. (유노키)

### Pick up

요즘 유행하는 옷차림으로 차분한 분위기를 연출했다. 주름을 적게 그려 딱 맞는 핏감을 표현했다.

**러프 스케치**

### Pick up

걸터앉으면 다리 형태에 따라 스커트에 주름이 진다. 다리의 입체감을 느낄 수 있도록 그림자에 신경 썼다. 서 있는 포즈에서는 주름이 적게 진다.

### ·Point·

좀 더 시크한 인상을 강조하기 위해 일러스트 완성본에서는 가운데 가르마를 탄 단발 헤어 스타일로 바꿨다.

# 개와 산책하는 미녀

동네에서 가장 호화로운 저택에 사는 베일에 싸인 미녀. 그녀의 정체를 둘러싸고 온갖 소문이 나돈다. 그녀를 마녀로 오해하고 저택에 몰래 숨어 들어간 소년·소녀가 본 것은…!?

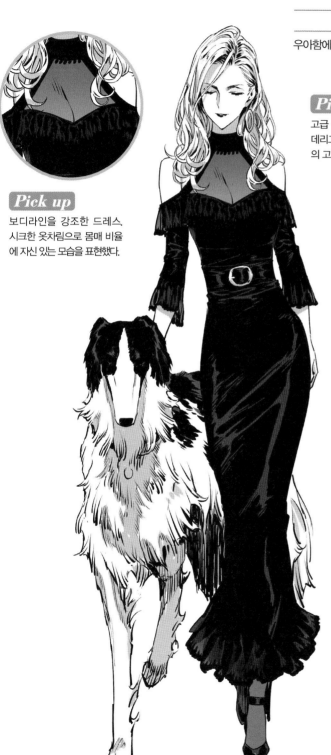

### *Illustrator Comment*

우아함에서 스며 나오는 멋스러움에 신경 썼다. (n아쿠타)

### *Pick up*

고급 견종(보르조이)을 데리고 산책한다. 견주의 고귀함을 강조했다.

### *Pick up*

보디라인을 강조한 드레스. 시크한 옷차림으로 몸매 비율에 자신 있는 모습을 표현했다.

러프 스케치

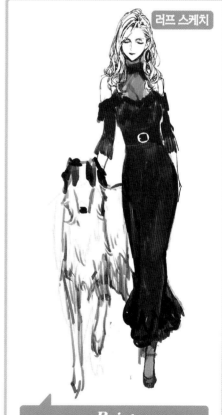

### *Point*

모자를 씌운 러프 스케치도 있었지만, 아름다운 금발을 강조하기 위해 모자를 쓰지 않은 모습을 택했다.

제4장 멋진 중년 여자 그리기

139

# 패션모델

"패션은 나이와 관계 없다." 수많은 패션 매거진에서 본 진부한 카피. 그녀의 삶은 그들의 카피가 부질없다는 것을 증명한다.

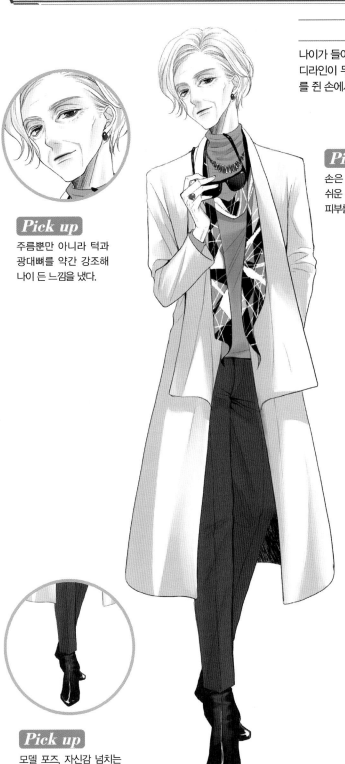

## ·*Illustrator Comment*·

나이가 들어도 멋을 즐길 줄 아는, 생기 넘치는 느낌을 표현했다. 보디라인이 두드러지는 옷차림은 아니지만, 서 있는 포즈와 선글라스를 쥔 손에서 여성스러움이 느껴진다. (유노키)

### *Pick up*

주름뿐만 아니라 턱과 광대뼈를 약간 강조해 나이 든 느낌을 냈다.

### *Pick up*

손은 나이가 드러나기 쉬운 부위. 주름과 처진 피부를 그렸다.

### 러프 스케치

### *Pick up*

모델 포즈. 자신감 넘치는 모습을 연출한다.

### ·*Point*·

러프 스케치에서는 펌프스를 신었지만, 일러스트 완성본에서는 부츠로 변경했다. 발끝에 투박함을 더해 멋스러운 느낌이 강조된다.

# 미망인

악독한 여자라며 뒤에서 사람들이 수군거린다. 그러나 나는 그 말을 믿지 않는다. 슬픔이 깃든 그녀의 진심어린 눈빛이 내 가슴을 파고든 그날부터…

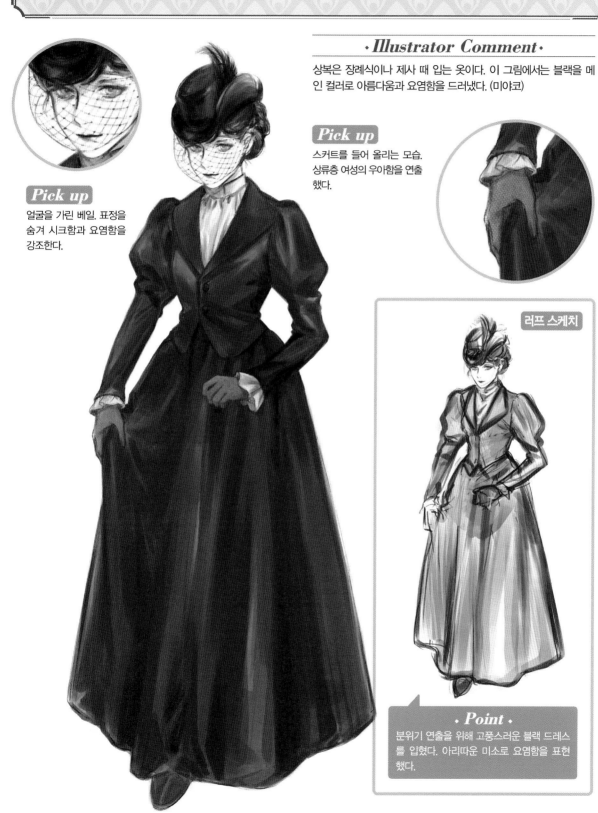

### ·Illustrator Comment·

상복은 장례식이나 제사 때 입는 옷이다. 이 그림에서는 블랙을 메인 컬러로 아름다움과 요염함을 드러냈다. (미야코)

### Pick up

스커트를 들어 올리는 모습. 상류층 여성의 우아함을 연출했다.

### Pick up

얼굴을 가린 베일. 표정을 숨겨 시크함과 요염함을 강조한다.

러프 스케치

### ·Point·

분위기 연출을 위해 고풍스러운 블랙 드레스를 입혔다. 아리따운 미소로 요염함을 표현했다.

# 암흑가의 보스

그녀는 나의 보스이자 동지, 은인, 부모, 스승… 그리고 무엇보다… 둘도 없는 친구였다.

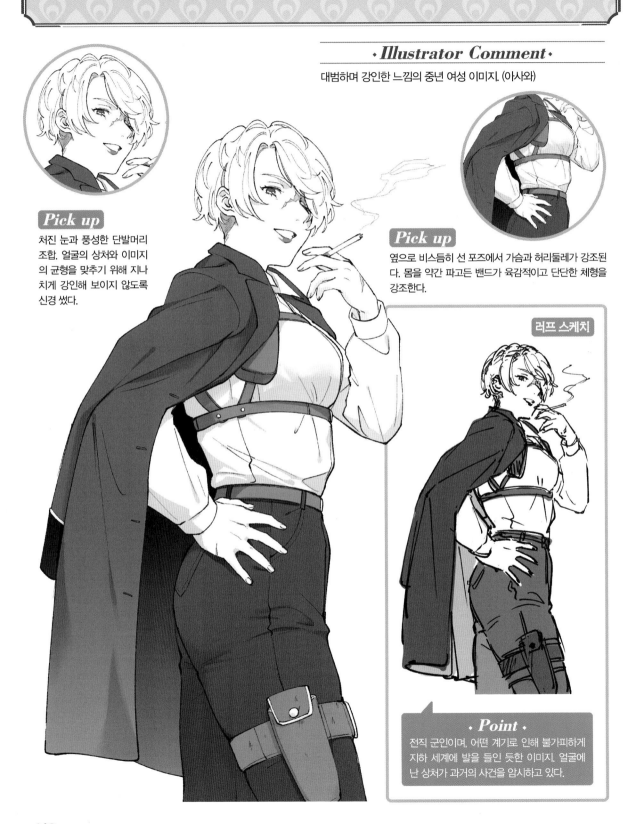

### ·Illustrator Comment·

대범하며 강인한 느낌의 중년 여성 이미지. (아사와)

### Pick up

처진 눈과 풍성한 단발머리 조합. 얼굴의 상처와 이미지의 균형을 맞추기 위해 지나치게 강인해 보이지 않도록 신경 썼다.

### Pick up

옆으로 비스듬히 선 포즈에서 가슴과 허리둘레가 강조된다. 몸을 약간 파고든 밴드가 육감적이고 단단한 체형을 강조한다.

러프 스케치

### ·Point·

전직 군인이며, 어떤 계기로 인해 불가피하게 지하 세계에 발을 들인 듯한 이미지. 얼굴에 난 상처가 과거의 사건을 암시하고 있다.

## 포키마리(Pokimari)

| Twitter | @POKImari02 |
| --- | --- |
| Pixiv | 63950 |
| HP | https://www.pokizm.com |

Comment : 나에게 '멋진 여자'란

신념이 있고, 그 신념을 분위기와 표정, 행동으로 표현하는 여성은 멋져 보인다. 일러스트에서는 패션 등 겉모습도 중요하지만, 개인적으로 내면적인 요소도 중요한 부분이라고 생각한다.

## 에바(Eba)

| Twitter | @ebanoniwa |
| --- | --- |
| Pixiv | 26729452 |

Comment : 나에게 '멋진 여자'란

멋진 여자를 많이 그릴 수 있게 해 줘 정말 고맙게 생각한다. '신념 있는 여자'가 멋지다고 생각한다. 강한 의지를 깊숙이 지닌 눈동자로 뚫어지게 바라보면 숨이 맞을 것 같다.

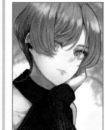

## 가오밍(Kaoming)

| Twitter | @kaoming775 |
| --- | --- |
| Pixiv | 1236873 |

Comment : 나에게 '멋진 여자'란

멋스러움과 섹시함은 동급이라고 생각한다. 보디라인을 드러내며, 대담하고 의지가 강한 듯한 생김새를 그려 나름의 여성적인 멋을 표현했다.

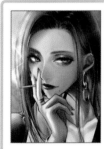

## 유노키(Yunoki)

| Twitter | @yunokism |
| --- | --- |
| Pixiv | 1626824 |
| Instagram | yunoki90 |
| HP | http://yunoki.main.jp |

Comment : 나에게 '멋진 여자'란

자신에 대한 자신감과 목표가 있어 당당한 사람. 등을 곧게 펴고, 하이힐을 신고 당차게 걷는 여자. 멋진 여자의 매력은 보이시함뿐만 아니라 여성스러운 부드러움과 섹시함에서도 나온다.

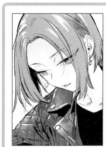

## 이쿠하나 니이로(幾花にいろ)

| Twitter | @ikuhananiro |
| --- | --- |

Comment : 나에게 '멋진 여자'란

주변을 신경 쓰기보다 '나는 나'를 최우선시하는 사람.

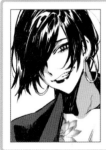

## n아쿠타(nあくた)

| Twitter | @ant0coffee |
| --- | --- |
| Pixiv | 19318723 |

Comment : 나에게 '멋진 여자'란

타인에게 휘둘리지 않는, 마음이 올곧은 사람.

## 미야코(都)

| Twitter | @xxmkkh |
| --- | --- |

Comment : 나에게 '멋진 여자'란

사소한 일에도 잘 웃고, 침착하지만 강한 눈빛을 지닌 여자!

## 아사와(アサヮ)

| Twitter | @dm_owr |
| --- | --- |

Comment : 나에게 '멋진 여자'란

압도적 여유와 장난기를 갖춘 의지할 수 있는 상사(부하 기질 덕후여서…)이자 동시에 순진한 아이 같은 매력을 지닌 여자.

## 나나시마(七島)

Comment : 나에게 '멋진 여자'란

머리가 좋고 똑똑한 사람.

## How to draw cool women (Kakkoii Onna no Kakikata)

Copyright © 2021 Genkosha Co., Ltd
Korean Translation Copyright © 2021 by Korean Studies Information Co., Ltd
All rights reserved

Originally published in Japan by Genkosha Co., Ltd, Tokyo
This Korean language edition is published by arrangement with Genkosha Co., Ltd

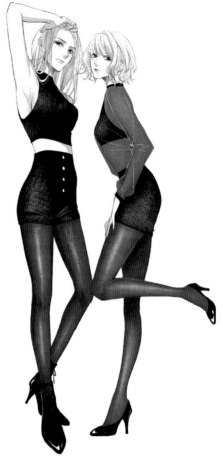

힙한 걸 크러시 여성 캐릭터 디자인부터 일러스트 제작 노하우까지!

# 멋진 여자들 그리기

초판인쇄 2021년 11월 30일
초판발행 2021년 11월 30일

지은이 포키마리 · 에바 · 유노키 · n아쿠타
　　　　아사와 · 가오밍 · 이쿠하나 니이로 · 미야코 · 나나시마
옮긴이 일본콘텐츠전문번역팀
펴낸이 채종준

기획 오유나
편집 · 감수 박시현 · 손봉길
디자인 김예리
마케팅 문선영 · 전예리

펴낸곳 한국학술정보(주)
주소 경기도 파주시 회동길 230(문발동)
전화 031 908 3181(대표)
팩스 031 908 3189
홈페이지 http://ebook.kstudy.com
E-mail 출판사업부 publish@kstudy.com
등록 제일산-115호(2000. 6. 19)

ISBN 979-11-6801-179-3 13650

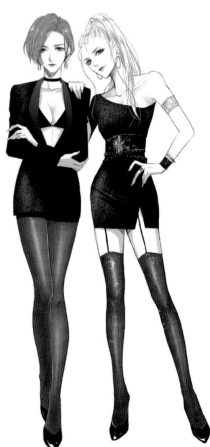